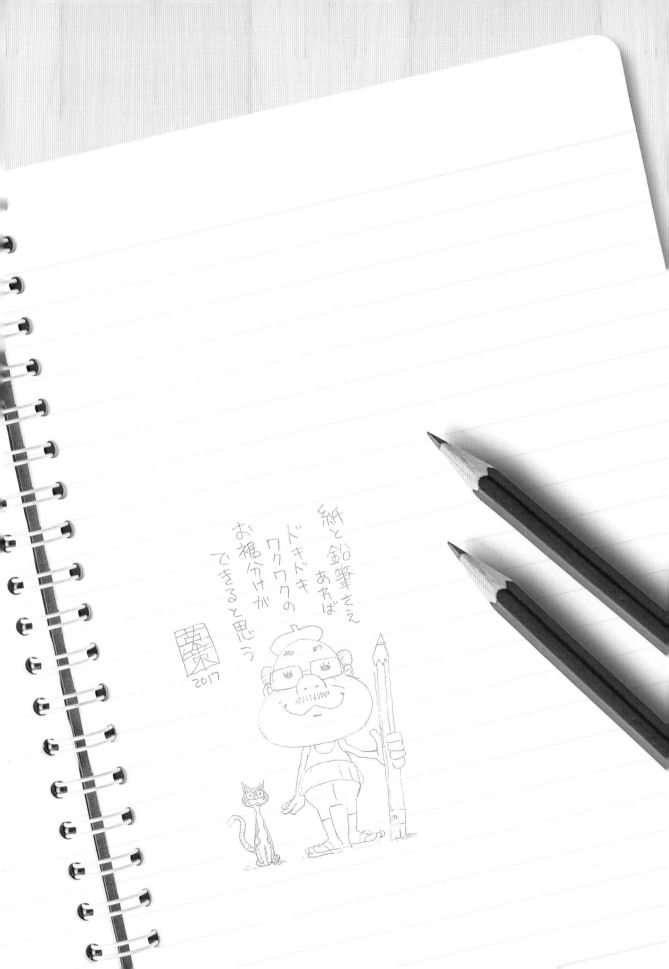

紙と鉛筆さえ
あれば
ドキドキ
ワクワクの
お裾分けが
できると思う

園
2017

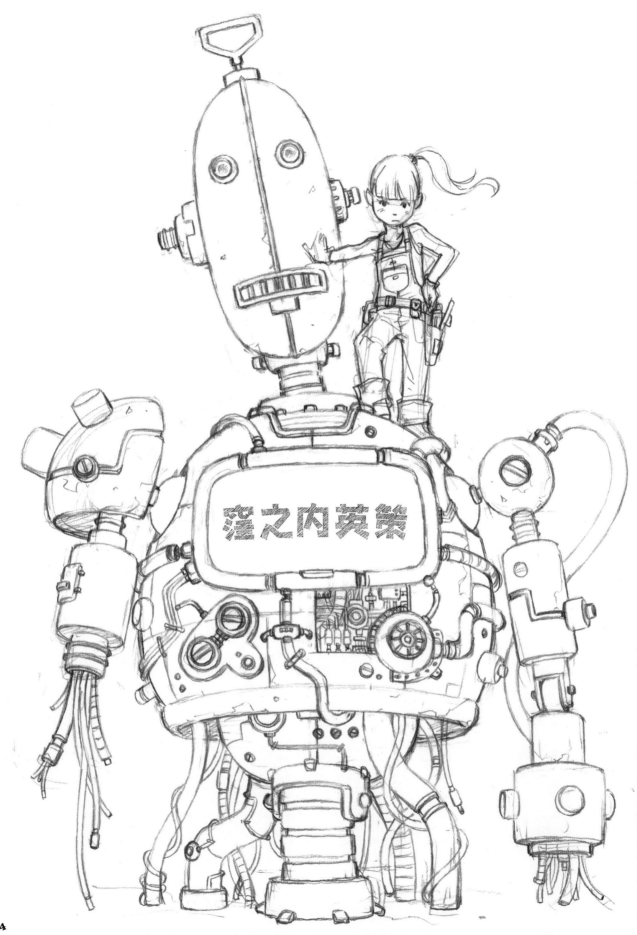

4

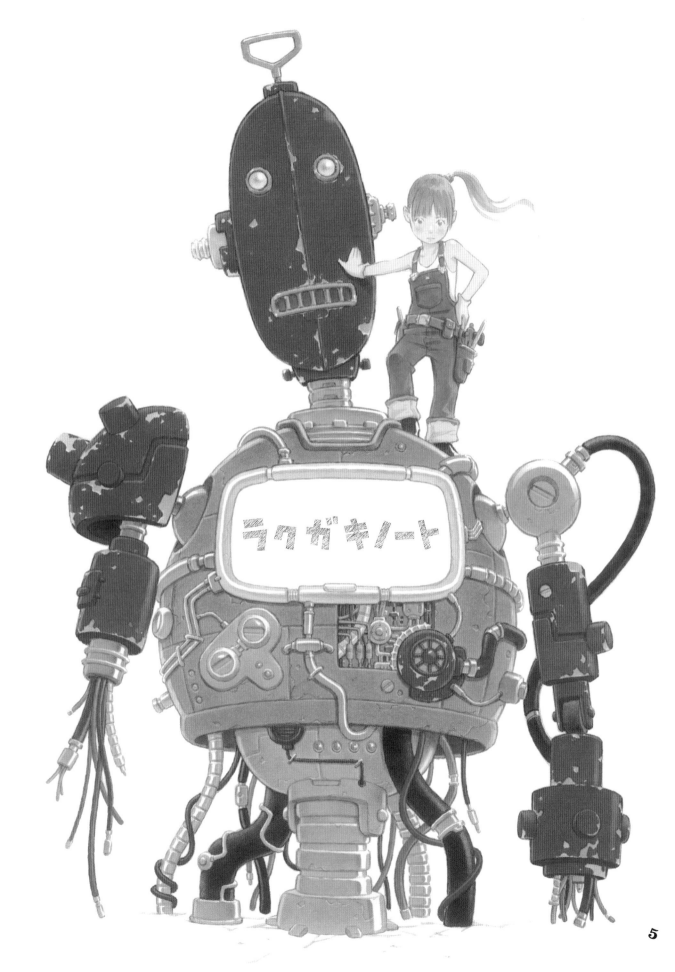

ラクガキのススメ

こんにちわ！

マンガ家の エイサクです！

アシスタントのビーチクサンダーですっ

さて、このコーナーでは絵を描く上でのちょっとしたコツや工夫を紹介します。

先ずは誰もが経験したと思う「ラクガキ」について。

ボクは幼い頃からラクガキばっかりしてました。

授業中 先生の話を聞かずにラクガキ、休み時間にラクガキ、宿題やらずにラクガキ。

もうラクガキ漬けの毎日。

カリカリ

そのラクガキを友人に見せてリアクションを楽しんでました。

プロになるための予行練習みたいなものでした。

ボクにとってラクガキはひとつのエンターティンメント。

憧れのマンガ家 藤本弘センセイ…

一と、いうわけでプロになりたい方も趣味で描きたい方も

ラクガキを通して絵を描く楽しみを知り

楽しく描くと書いて「楽描き」とも読む！

人に伝える喜びを感じてもらえたら嬉しいです。

楽描き

ラクガキに必要なレシピはこちら！

お手軽レシピ！！

Sketch Book

MONO

紙と鉛筆と消しゴム！！

最低限この三つがあればいつでもどこでもラクガキはできますよー！

他にも着彩用のコピックマーカーや色鉛筆等があるけどそれは追い追い・・・

それではレッツ・ラクガキ！！

ひゃっほおい

ラクガキを楽しみましょう！

え？

いまどきパソコンくらい使えないのかって？

デジタルで描くのが主流だって？？

パソコン いまだに持ってません ・・・・

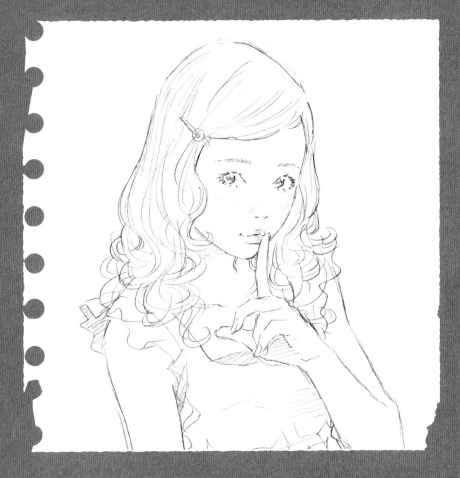

GALLERY

1

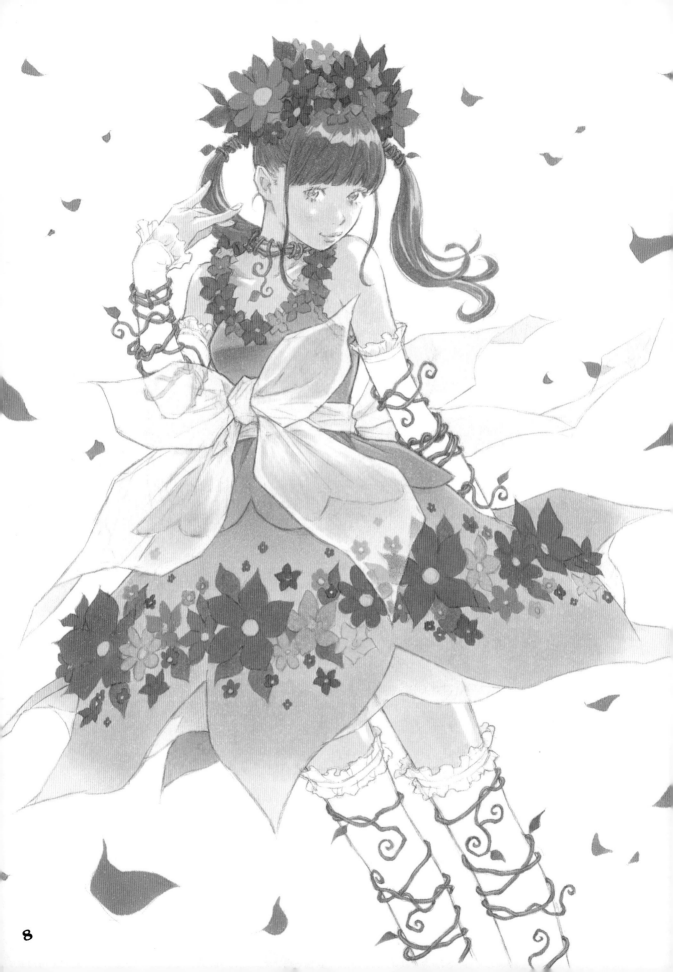

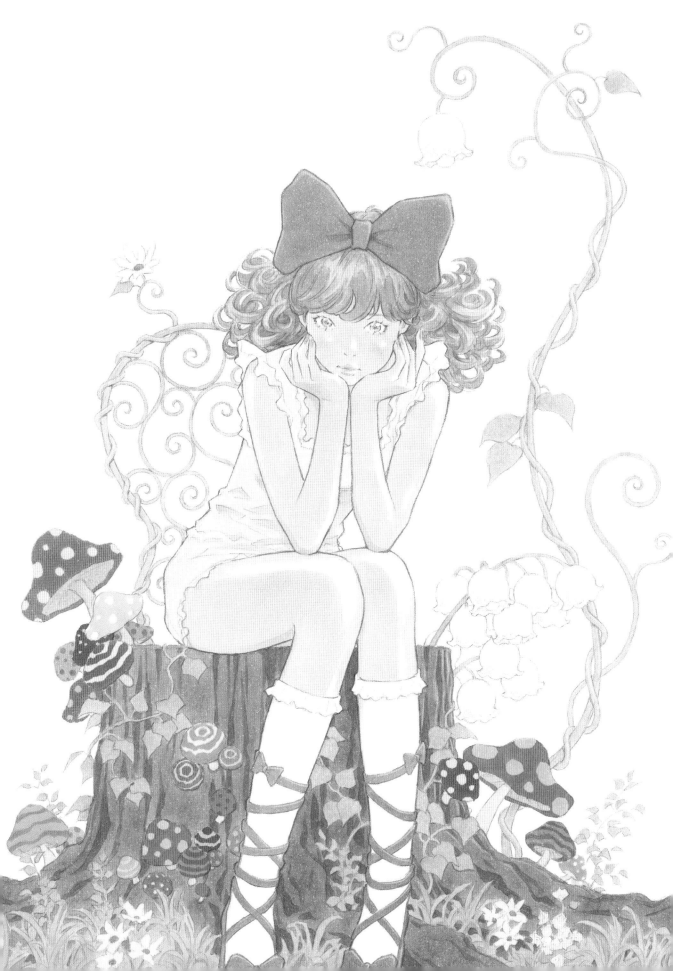

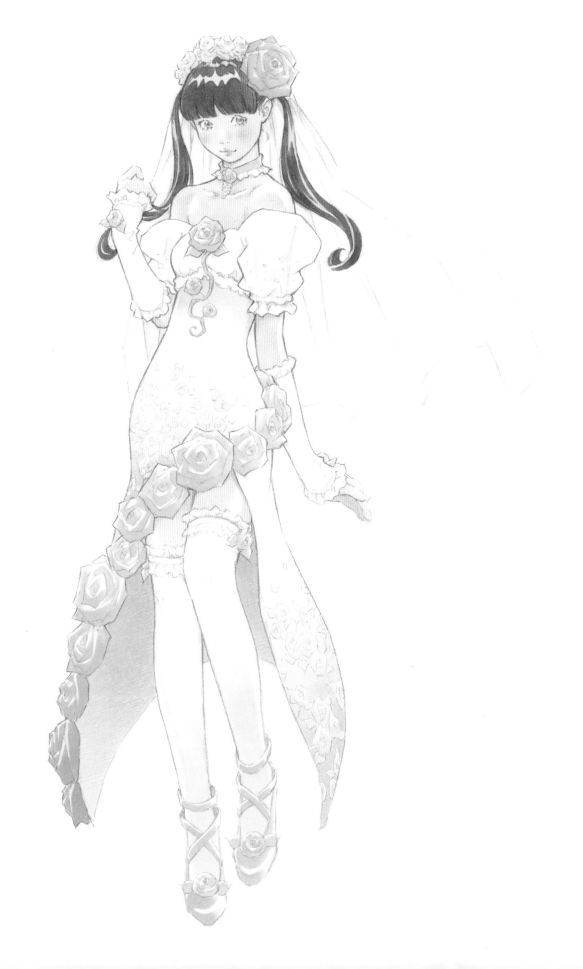

1o

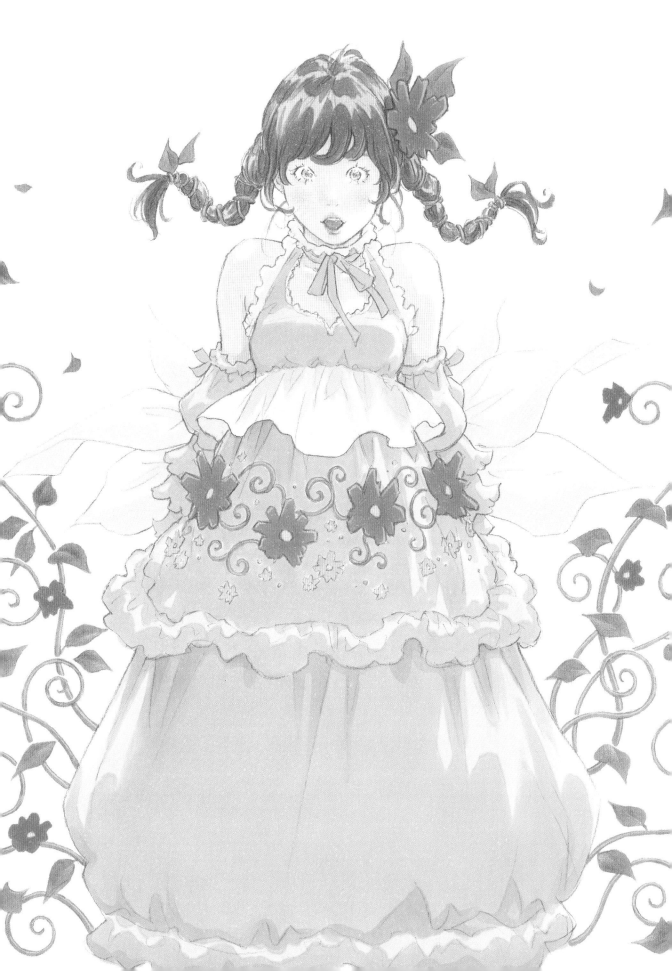

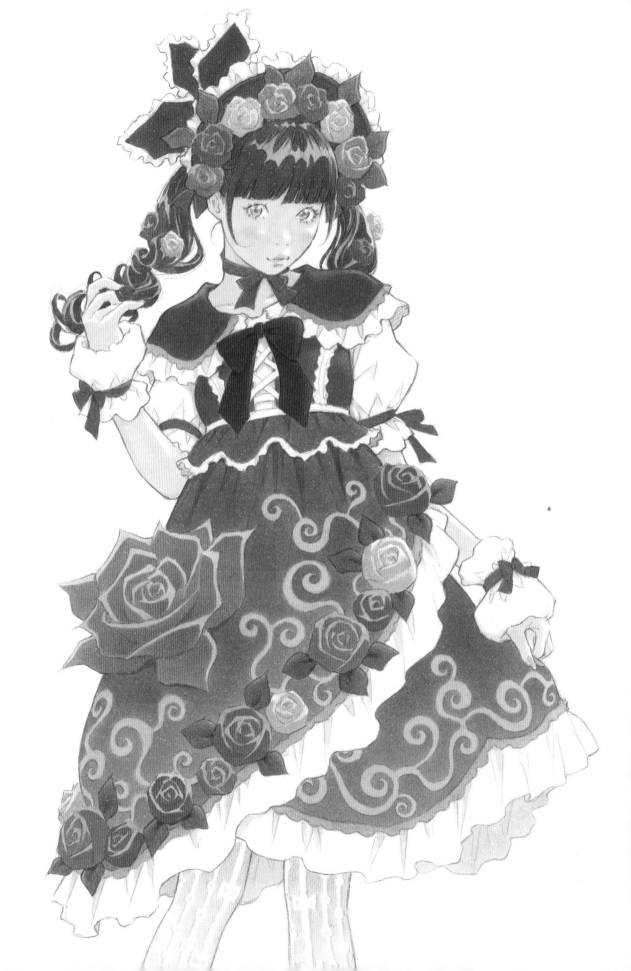

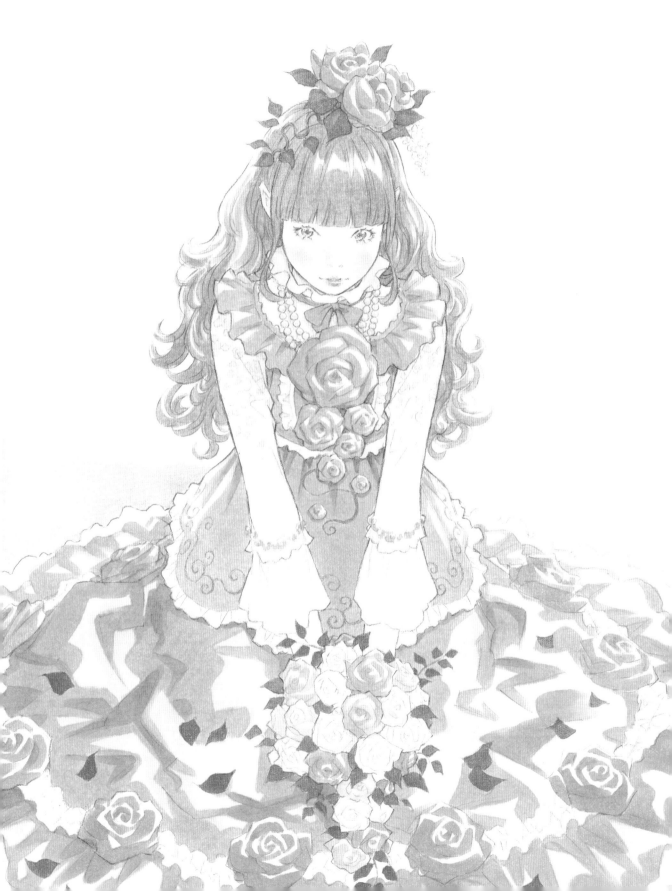

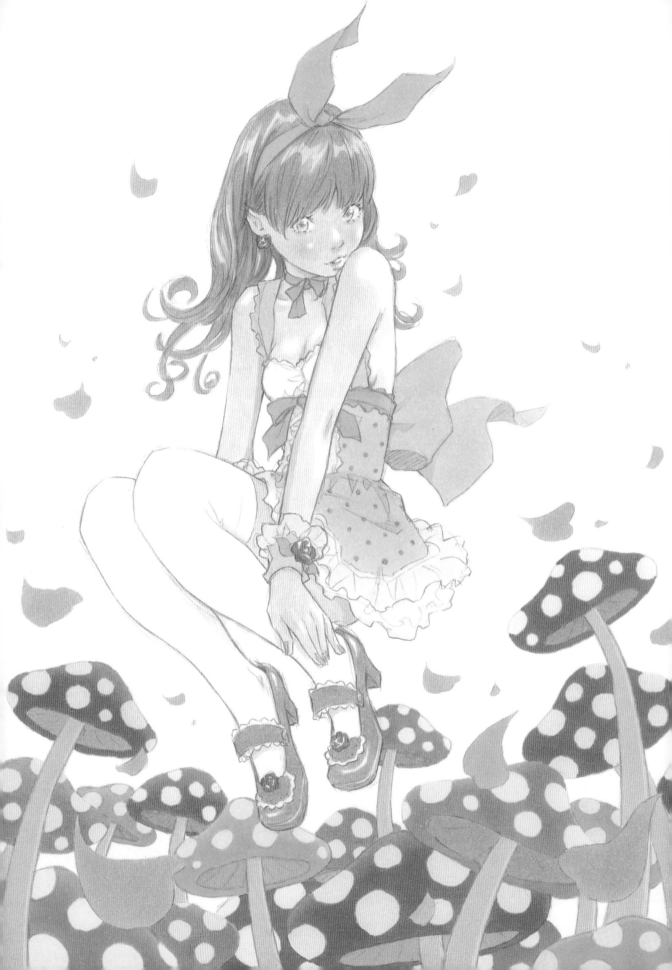

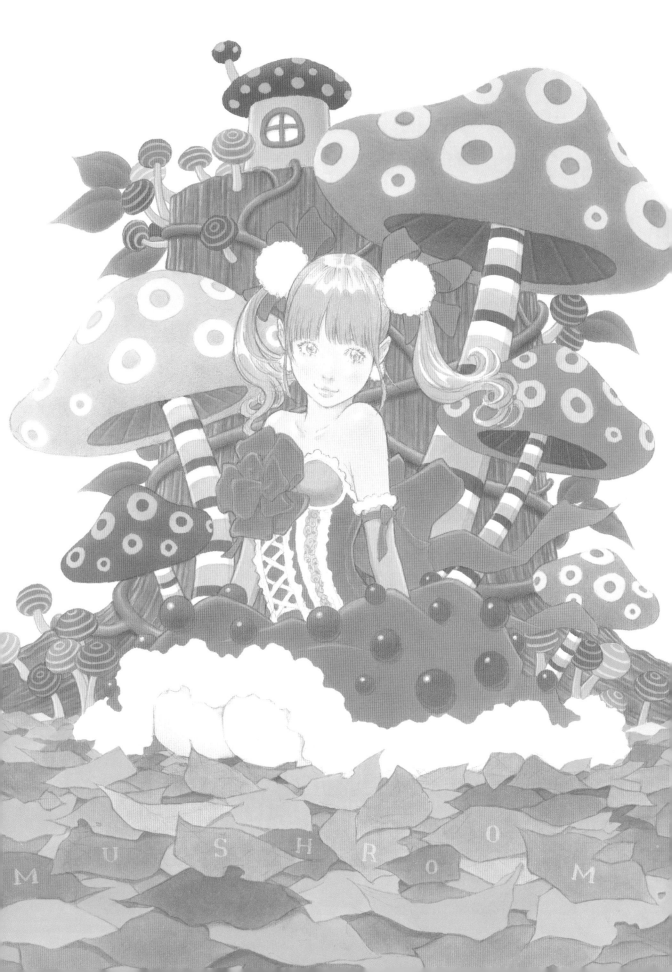

M U S H R O O M

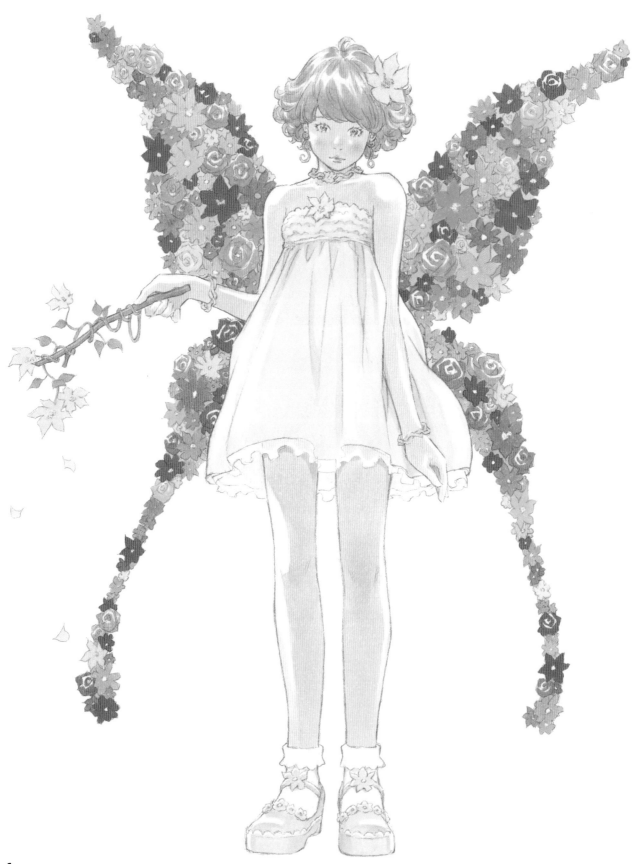

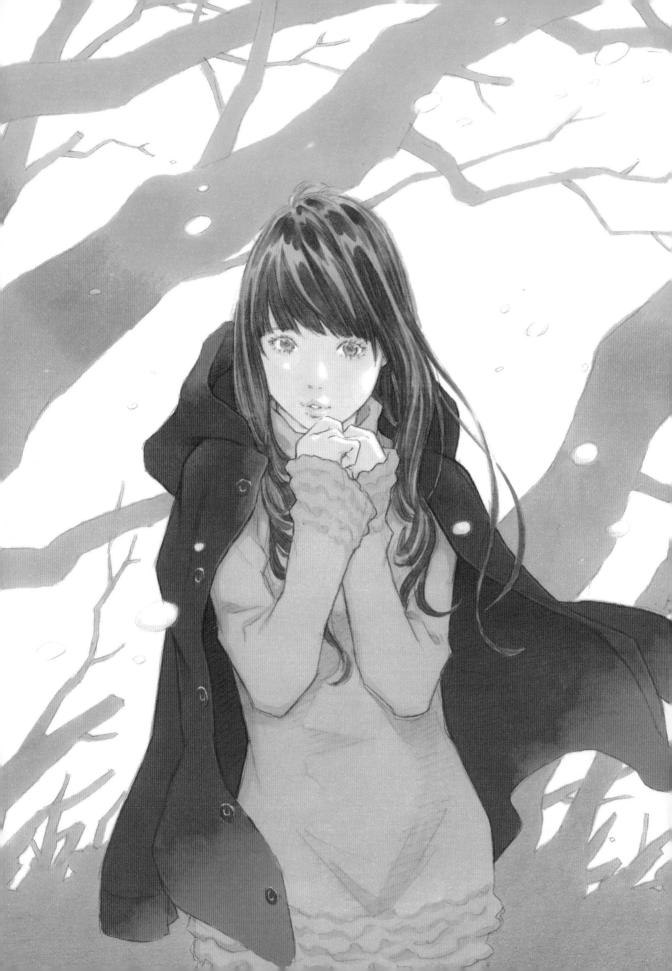

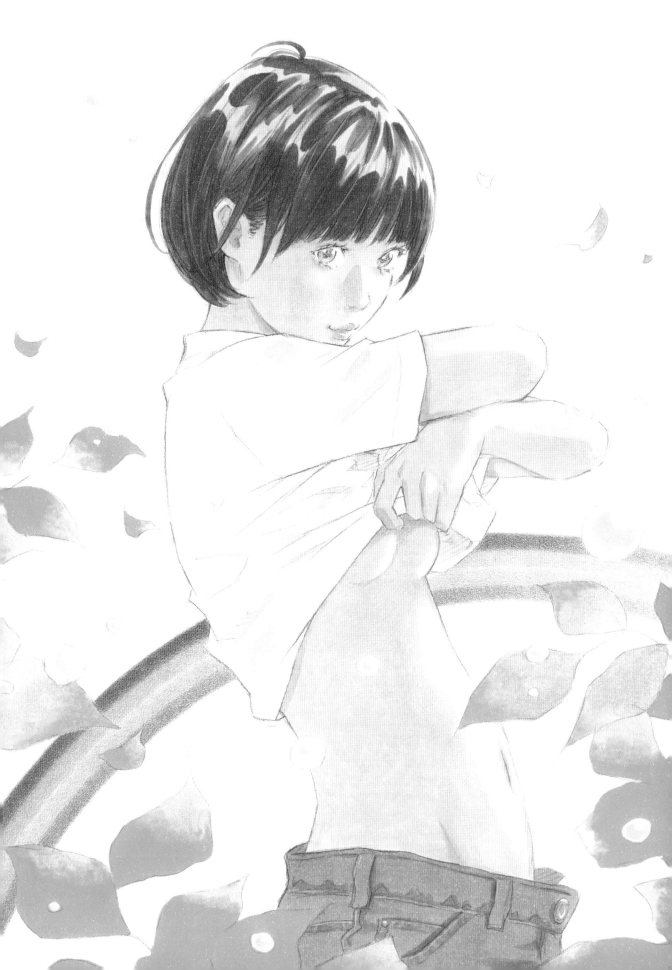

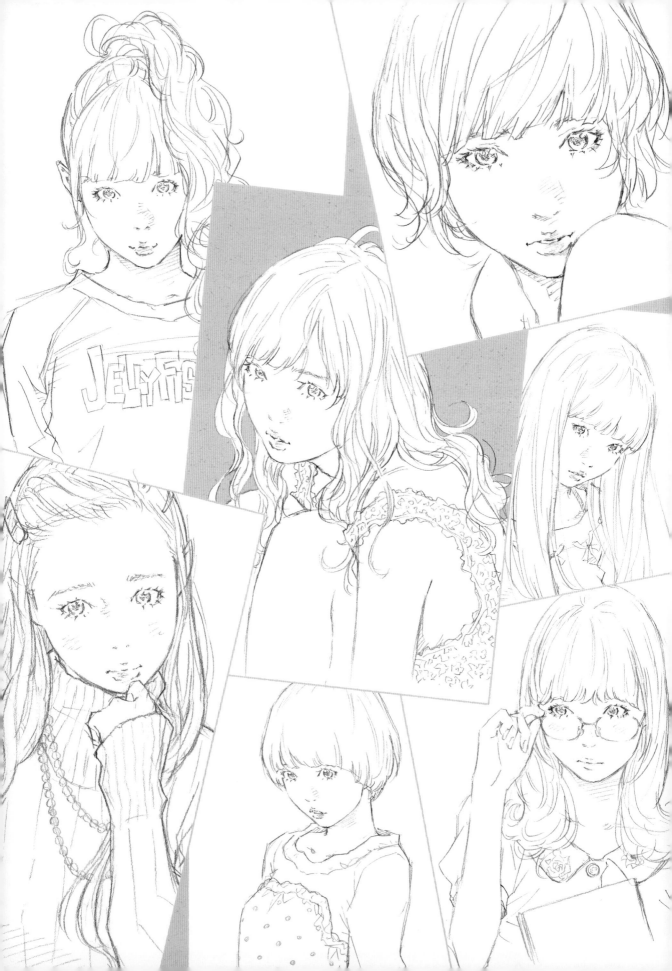

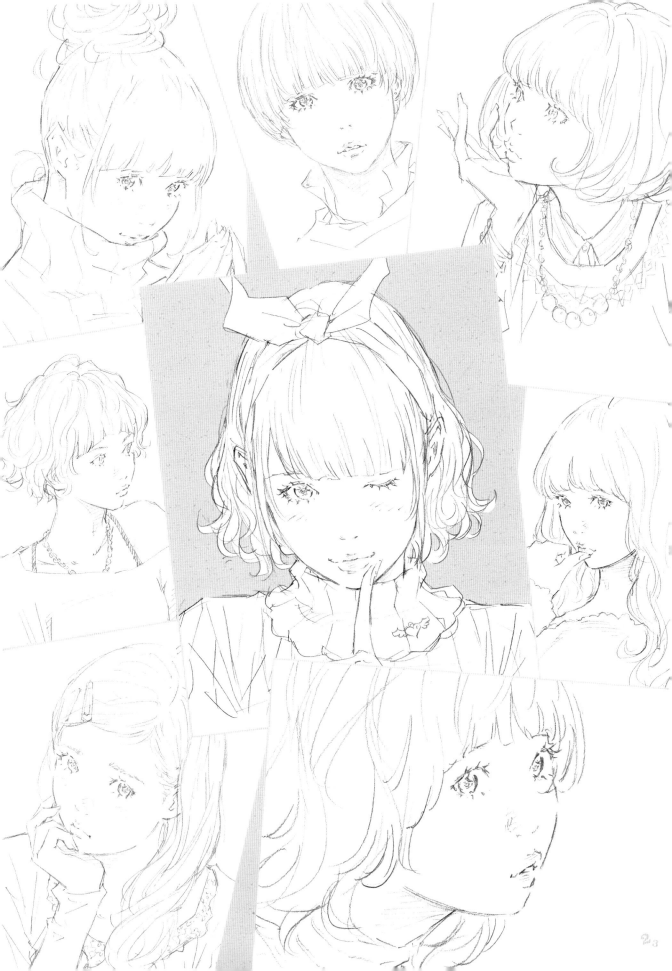

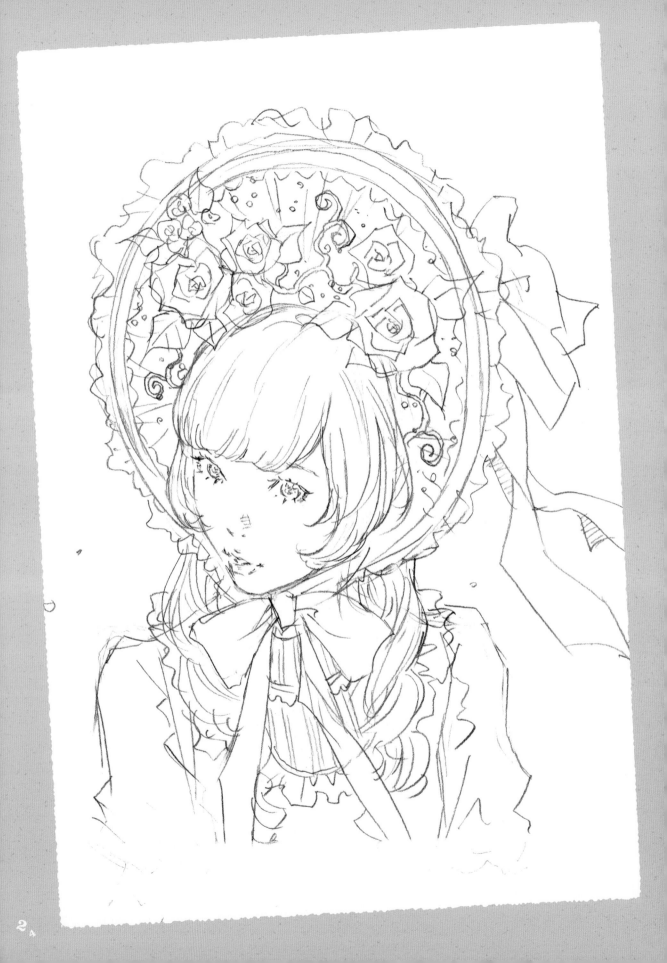

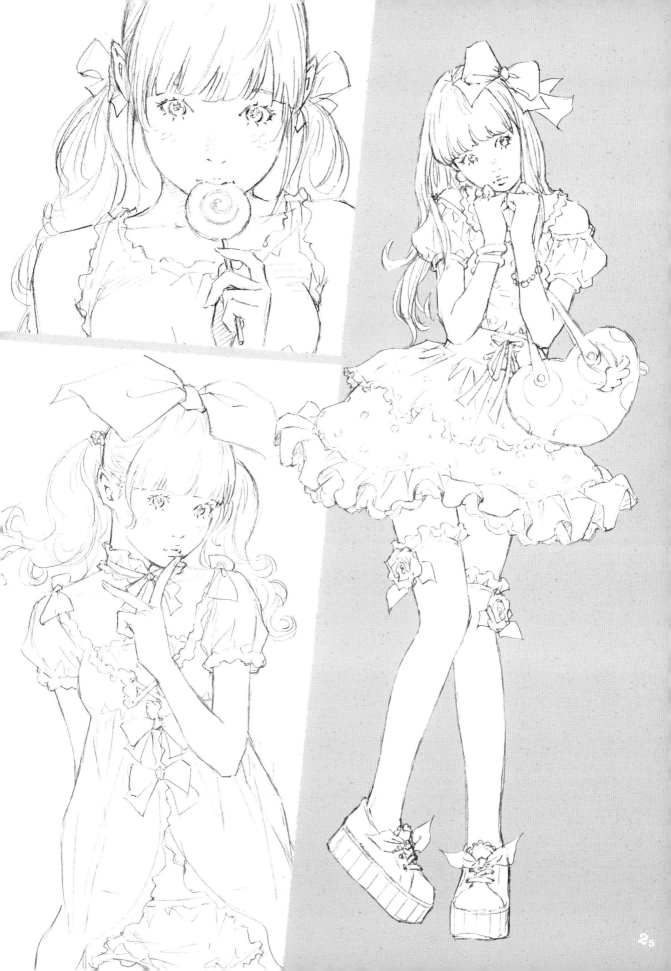

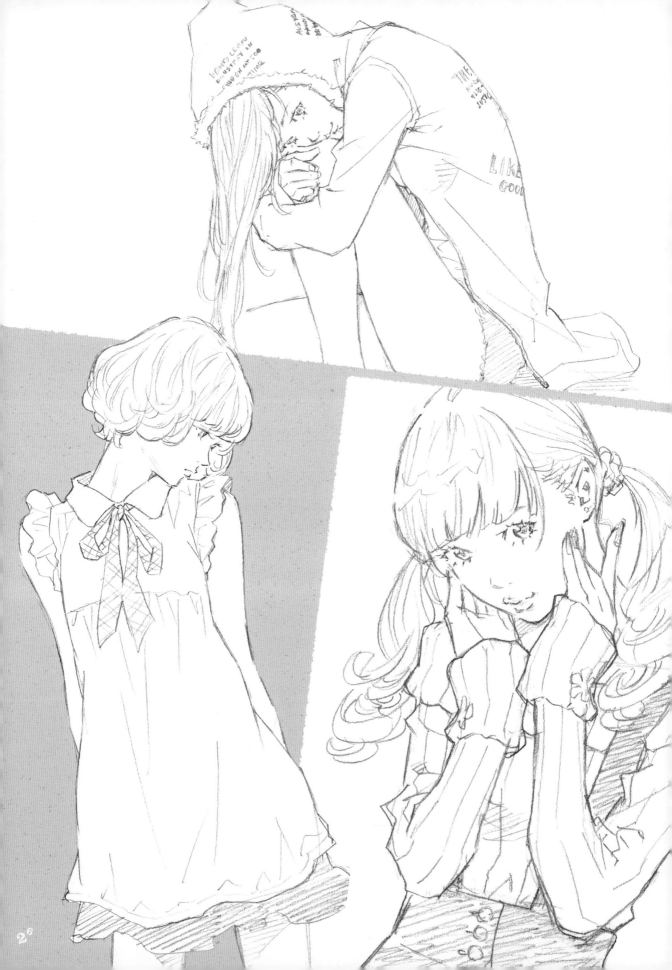

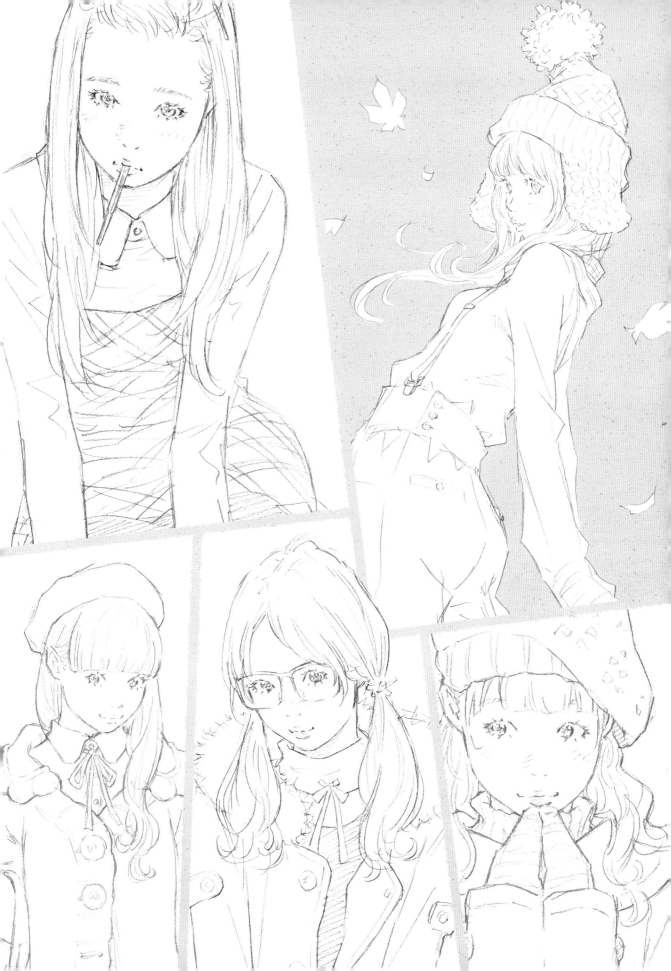

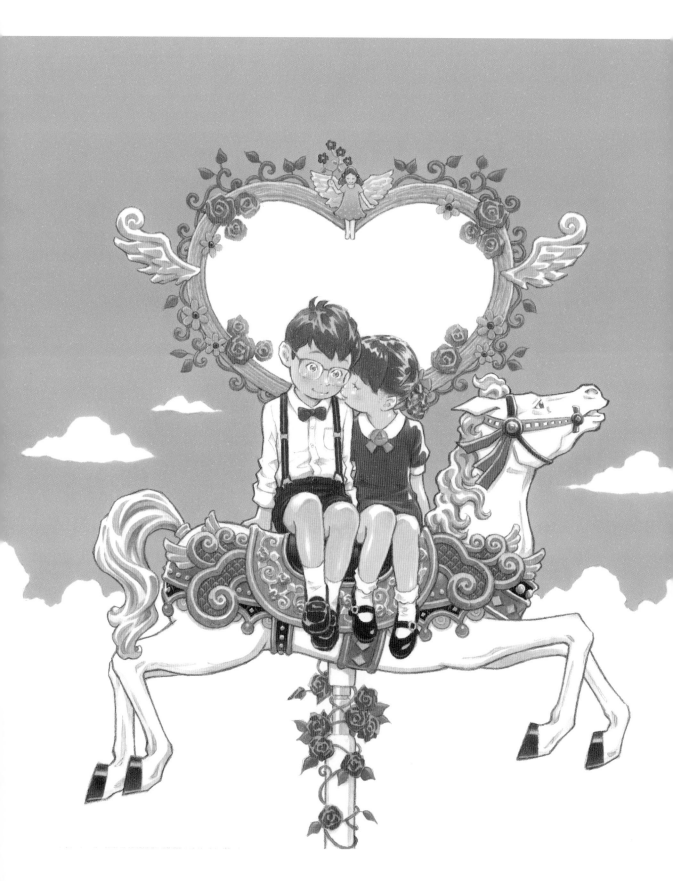

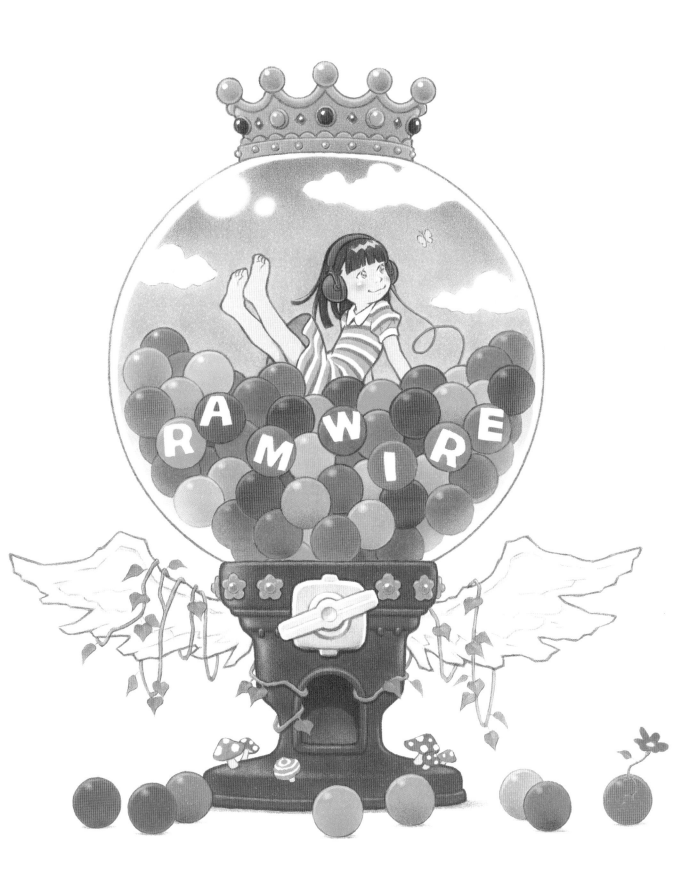

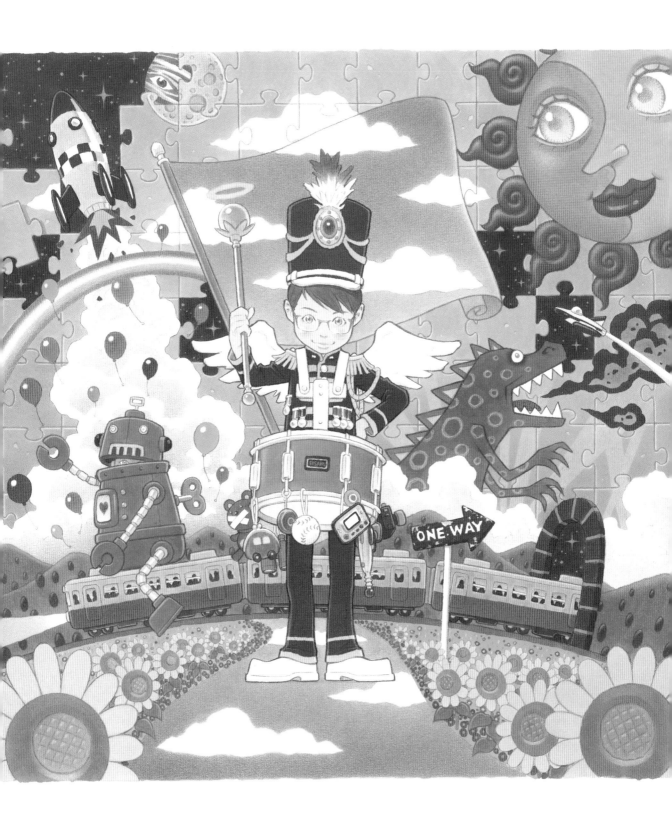

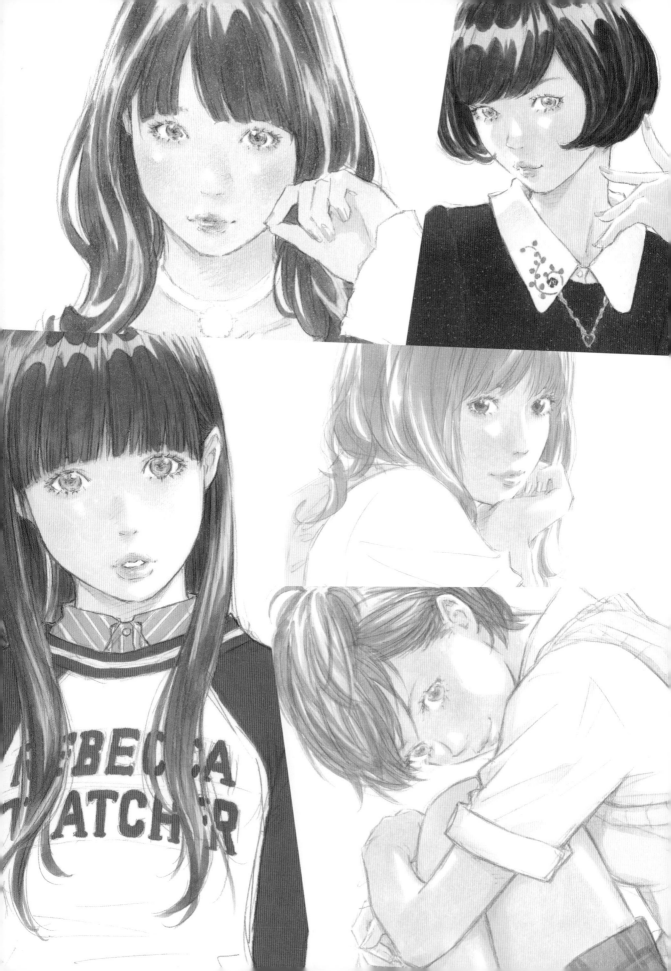

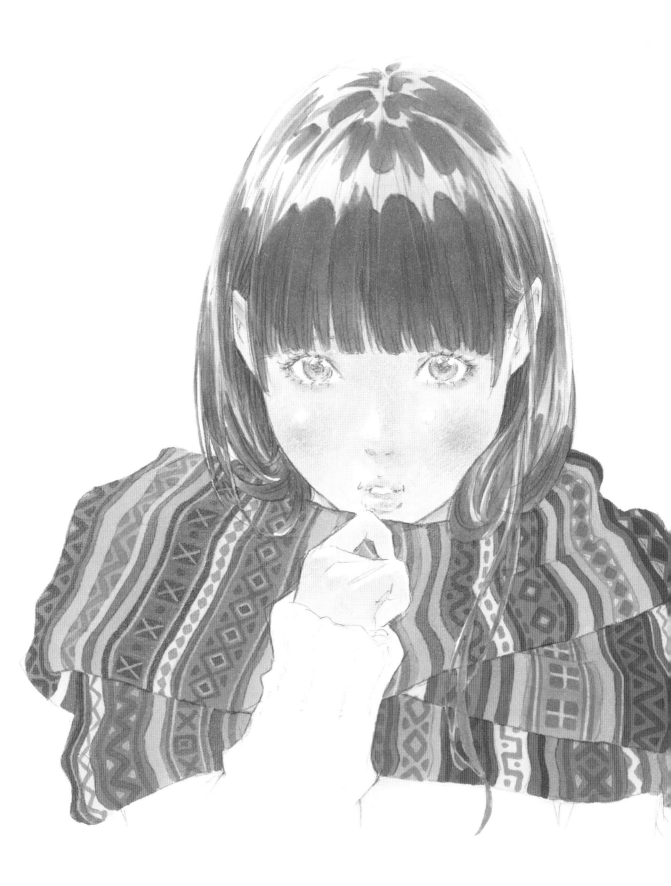

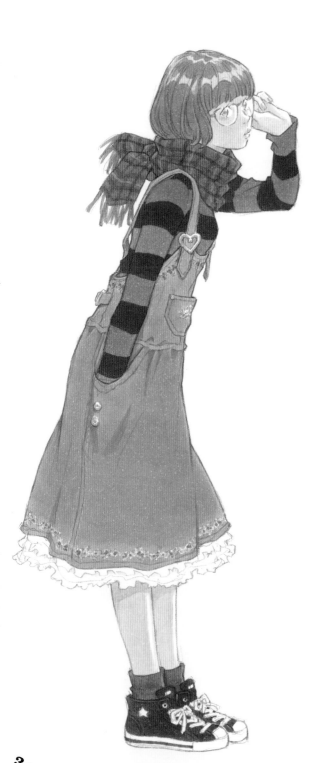
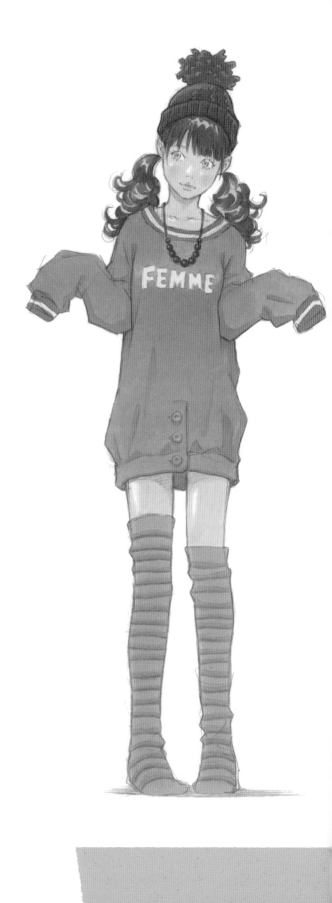

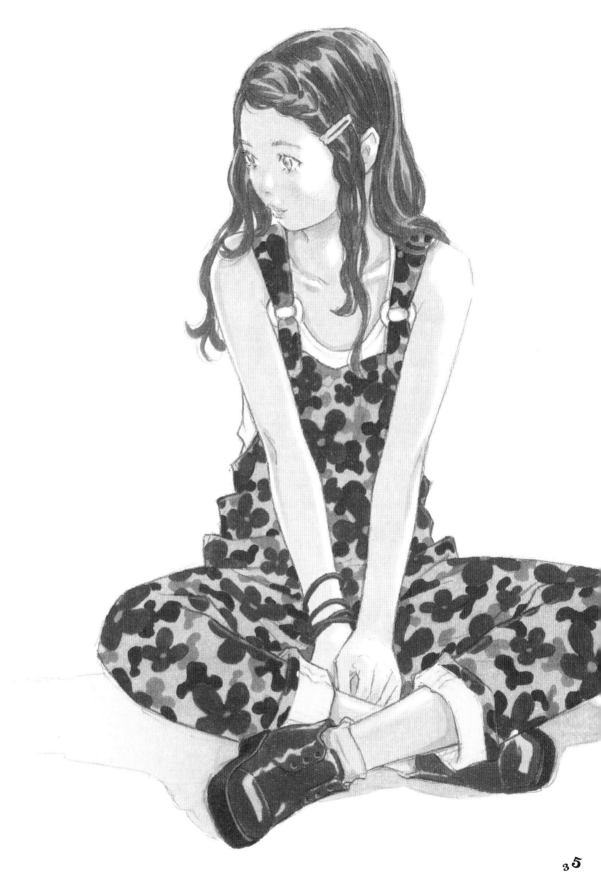

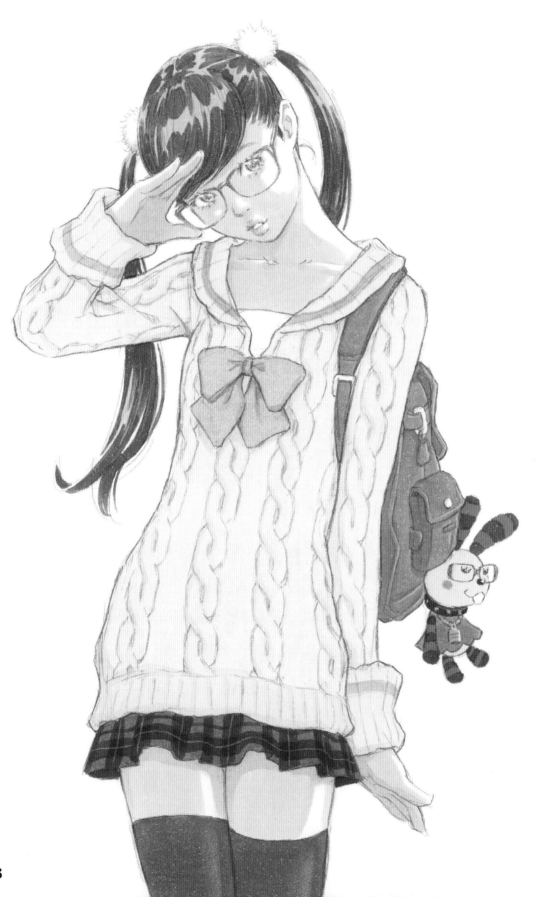

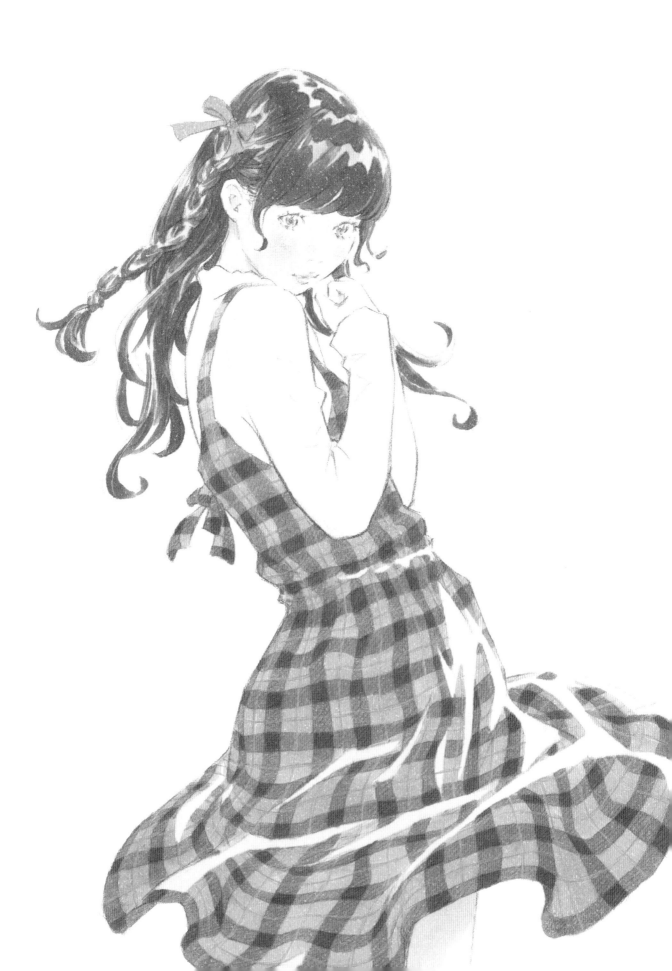

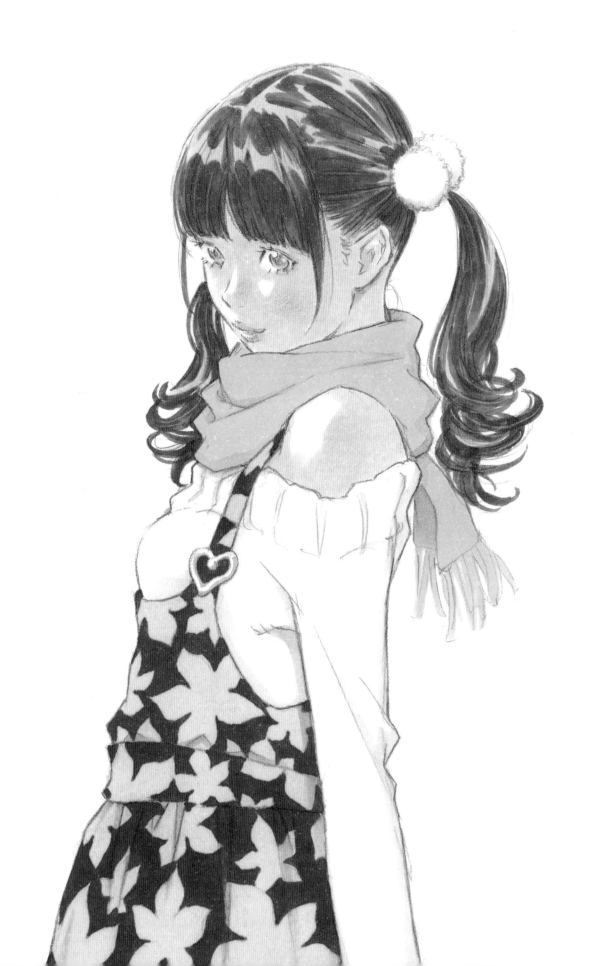

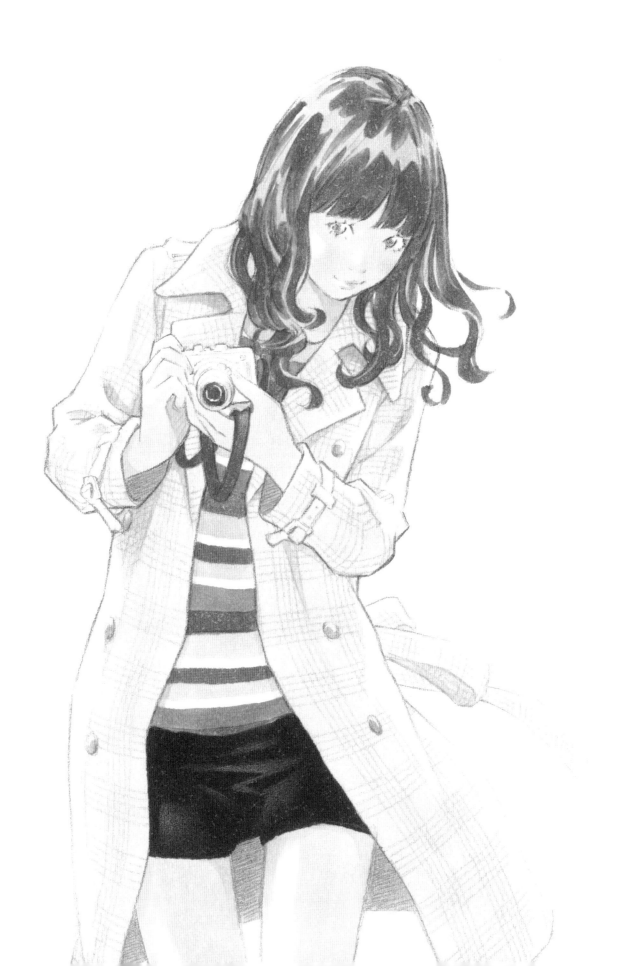

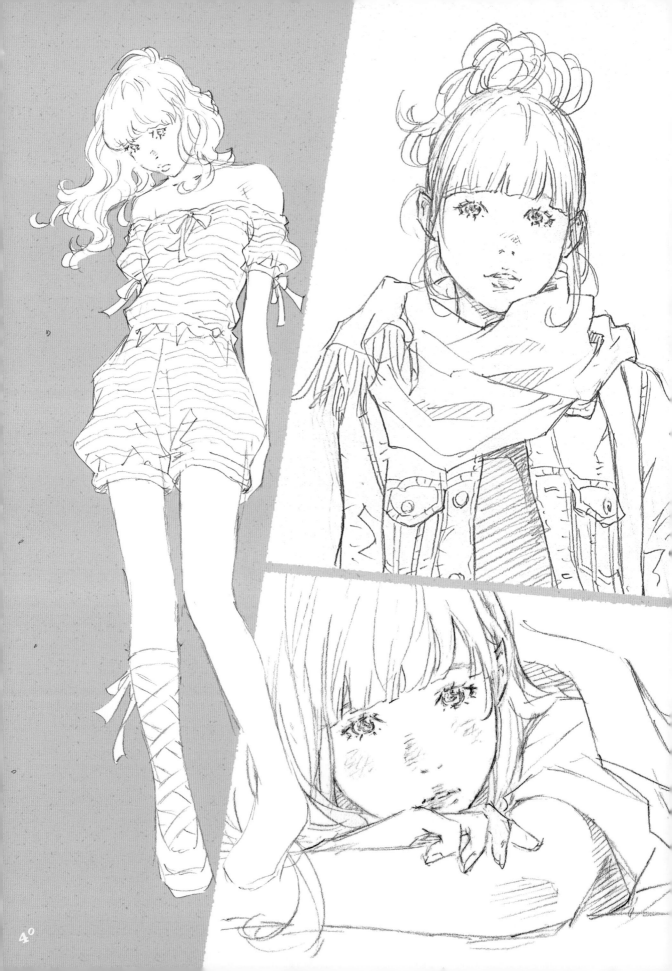

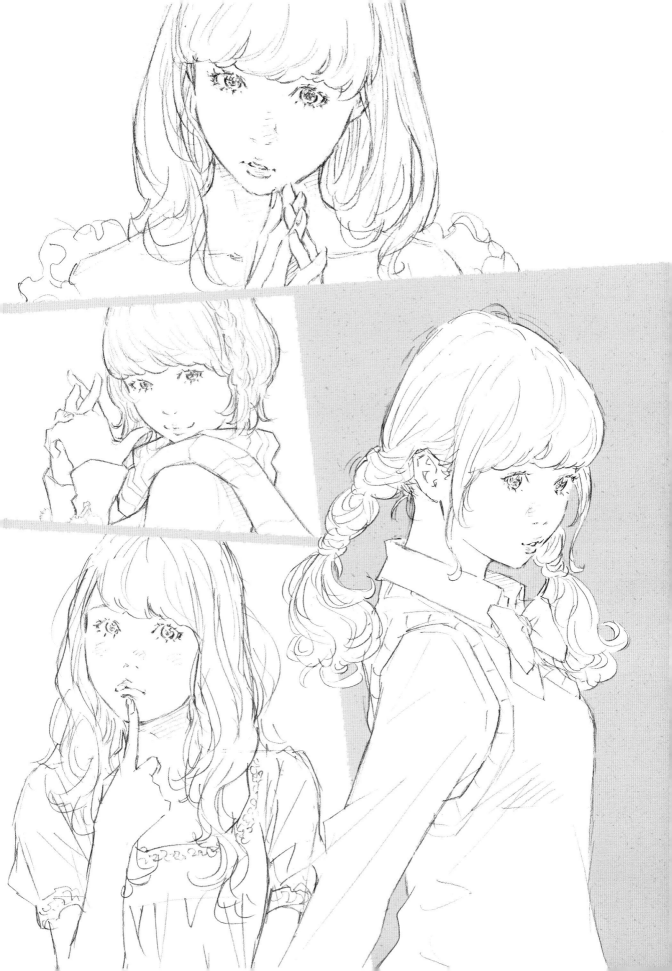

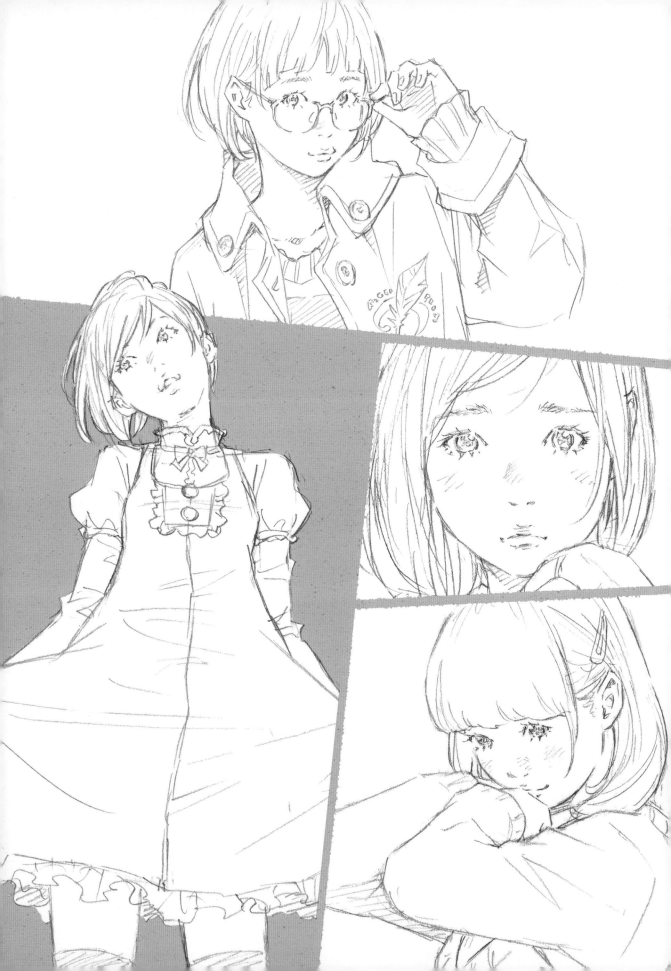

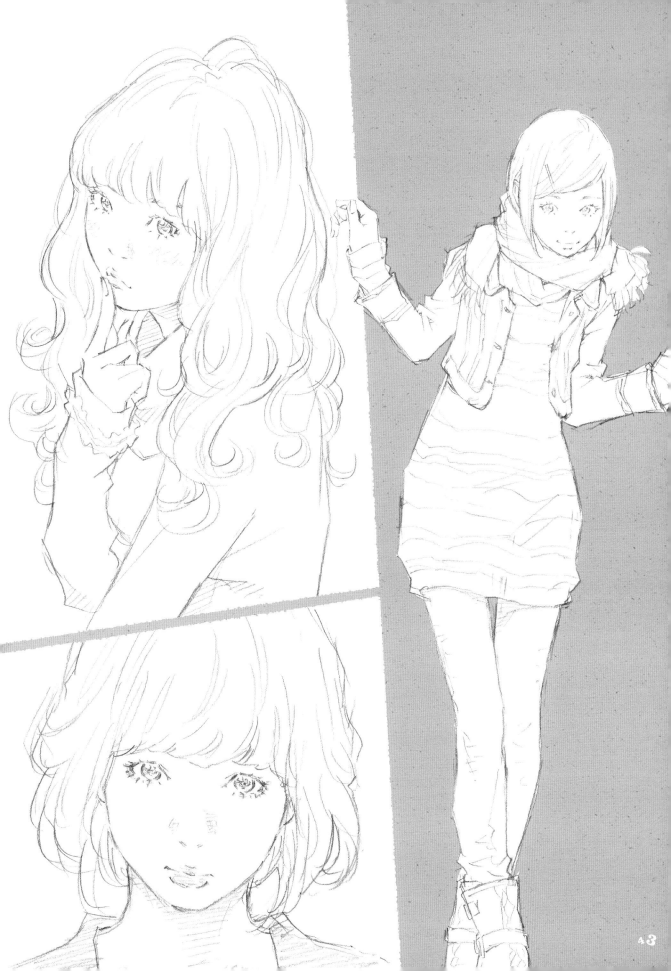

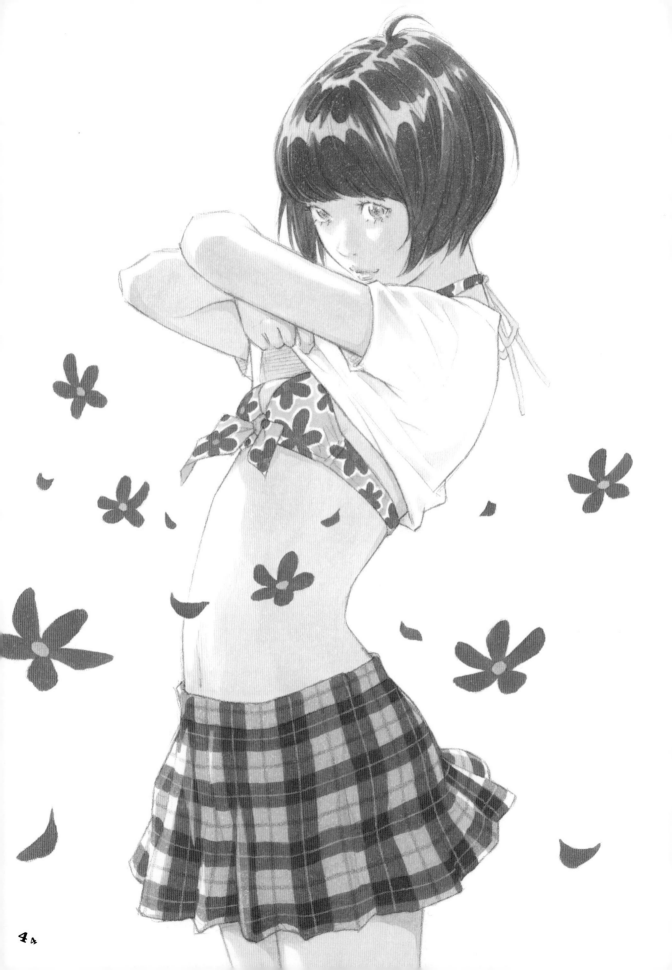

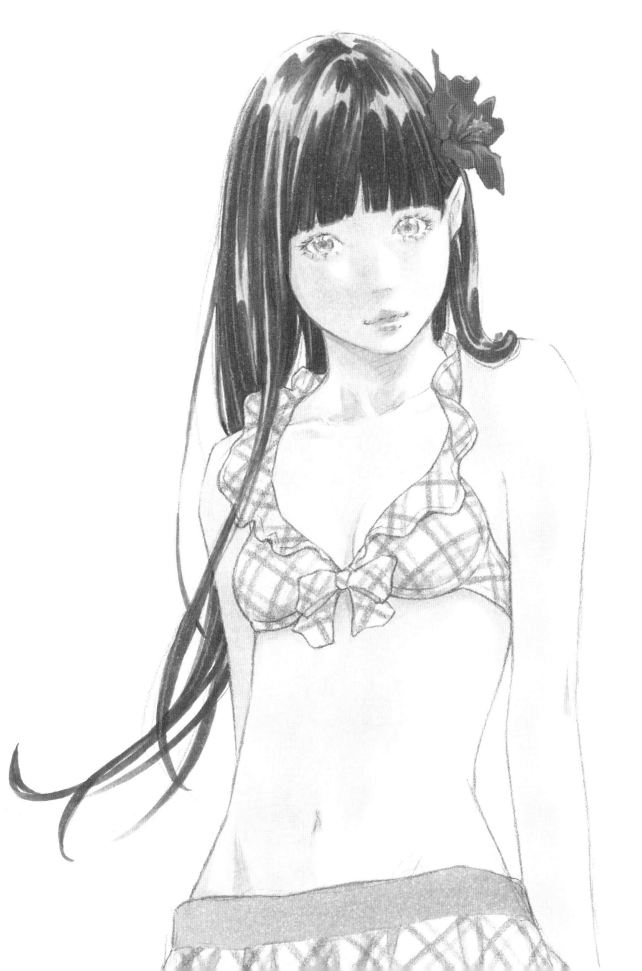

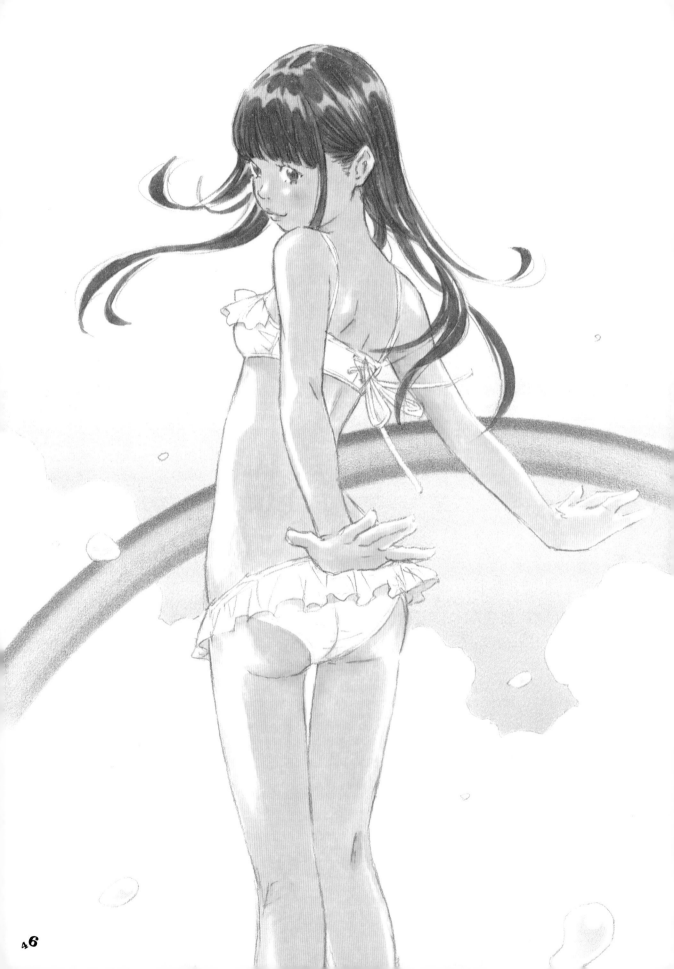

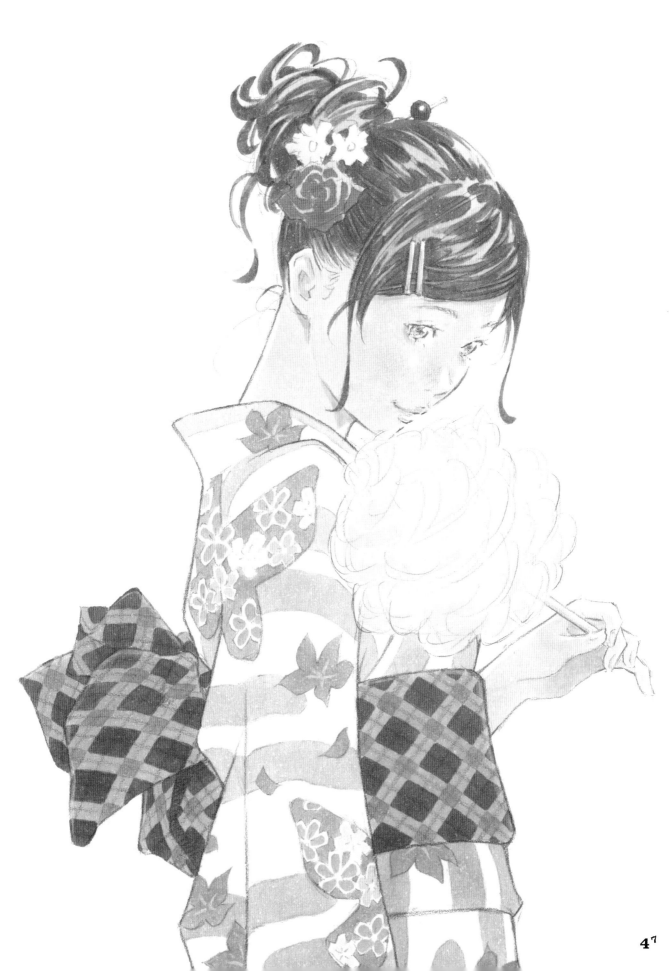

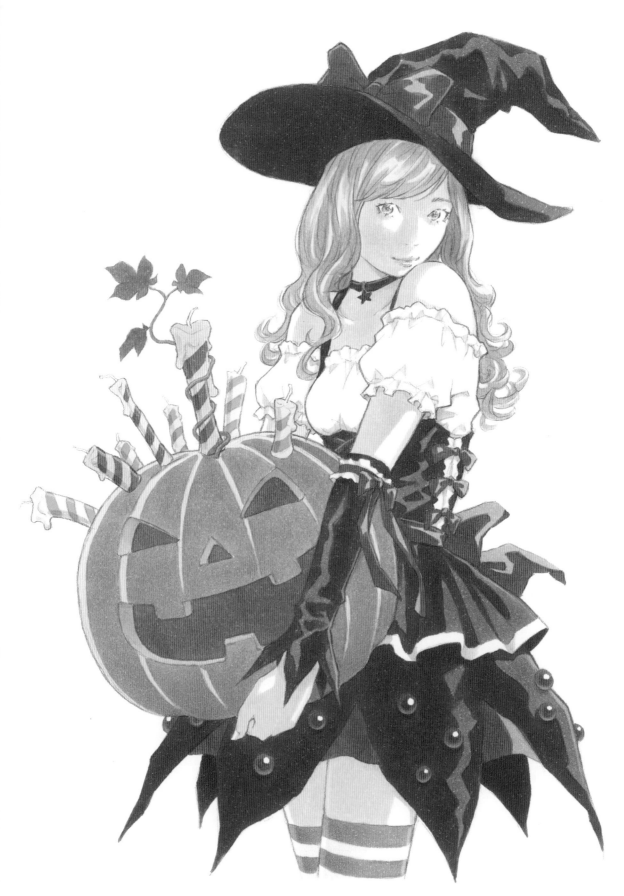

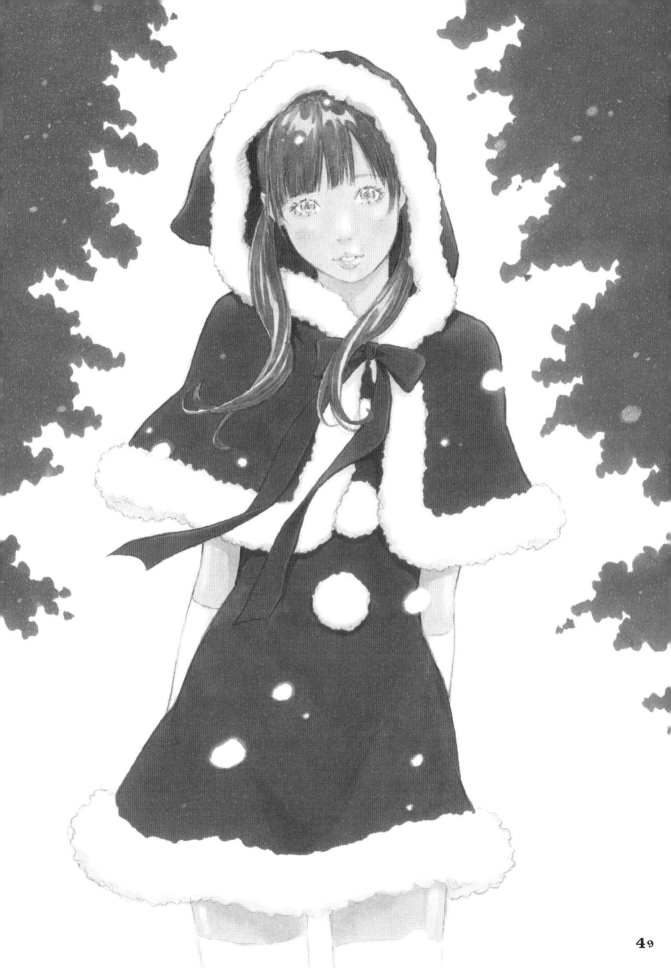

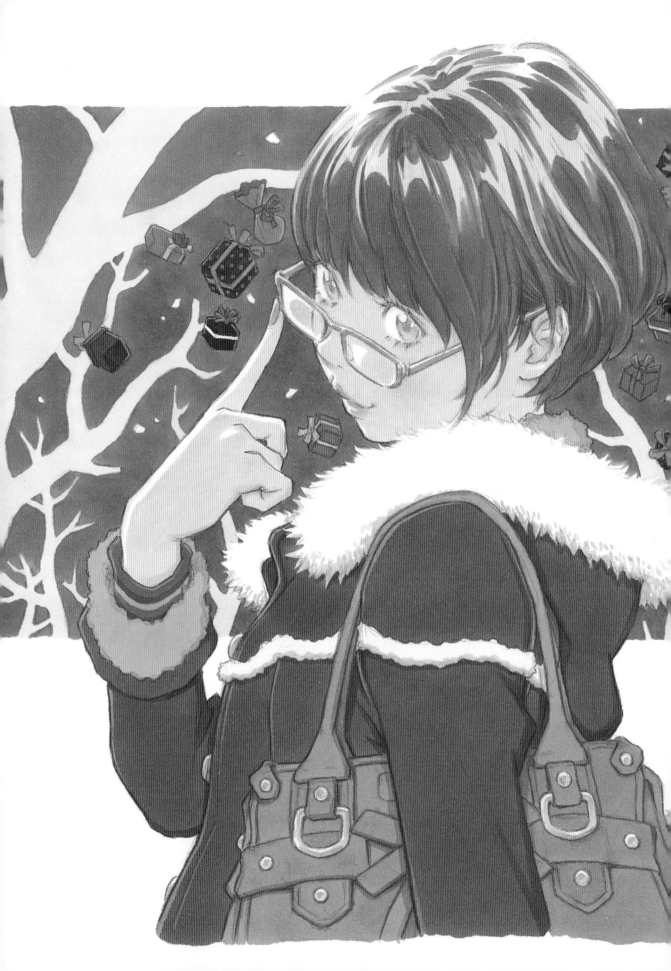

カンサツのススメ

人物の所作を上手く描きたいと思った時机にしがみついて練習してもあまり意味はありません。

自身の目で直接見る事でその動きや構造を理解できます。

と、いうわけで外に出て観察しましょう!

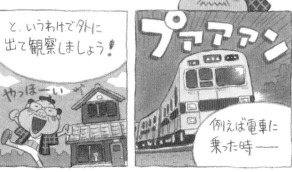

例えば電車に乗った時——

目の前の席で大きな口を開けてだらしなく寝ているサラリーマンがいるとします。

わりとよく見かける風景です。

しっかり観察してその表情や姿勢を頭のキャンバスに記憶してください。

細部のディテールより全体のシルエットを捉えることが大切です。

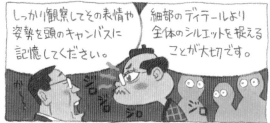

そして家に帰ってからその記憶を元に絵を描いてみます。

実践すればわかりますが最初は上手く描けないでしょう。

しかしこの手法を繰り返すことで「電車で寝る姿」を理解し記憶に植え付けることができます。

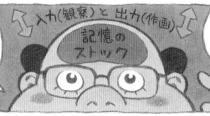

今のはほんの一例。

日常をつぶさに観察する事はあらゆる所作のパターンを記憶し、そのストックを増やし続けることができるのです。

勿論、今は資料写真やネットの画像検索で手軽に調べることもできます。

入力(観察)と 出力(作画)

記憶のストック

しかし本来自分が描きたい絵をイメージ通りに描くためには

この記憶のストックが一番有効な資料となるわけです。

「机上の空論」という言葉がありますがデッサンも同じく。

紙の上でひたすら悩むより外に出て日常の観察と記憶を心掛けてください。

あーいい天気

沢山のヒントがきっと見つかりますよ。

ビュッ

きゃっ

記憶完了

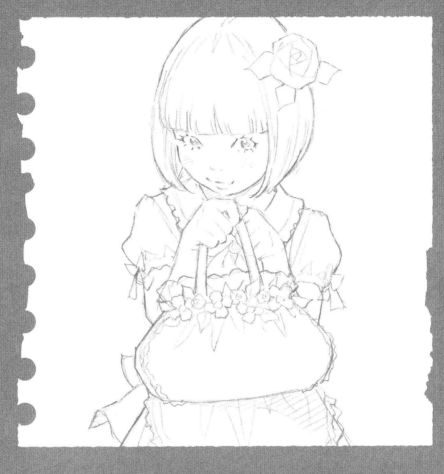

GALLERY

2

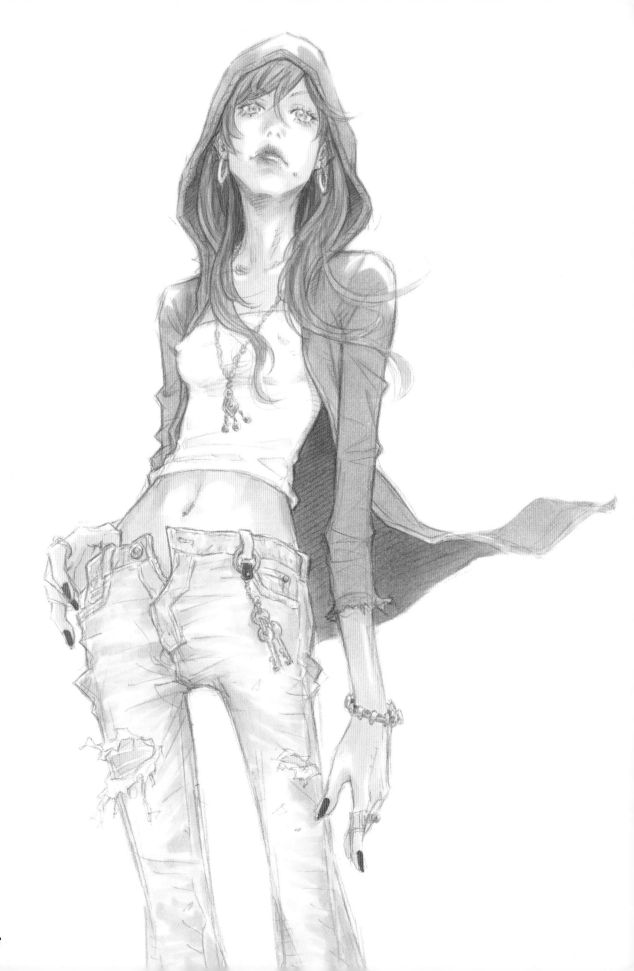

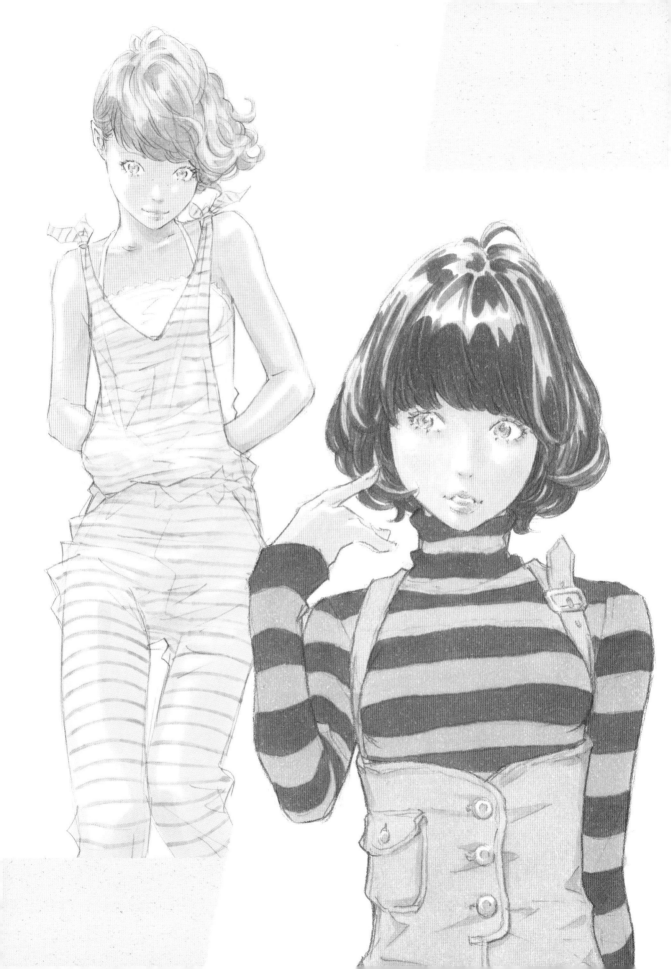

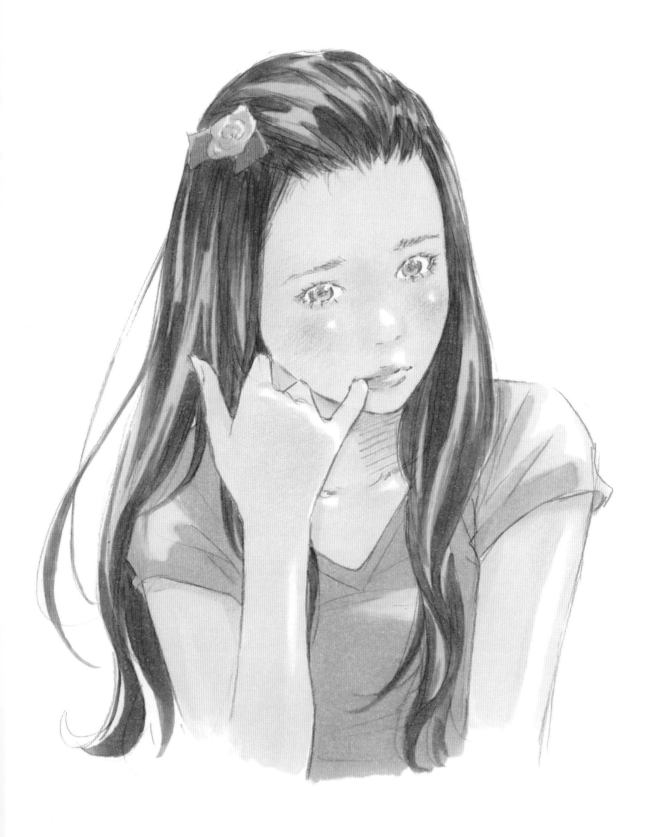

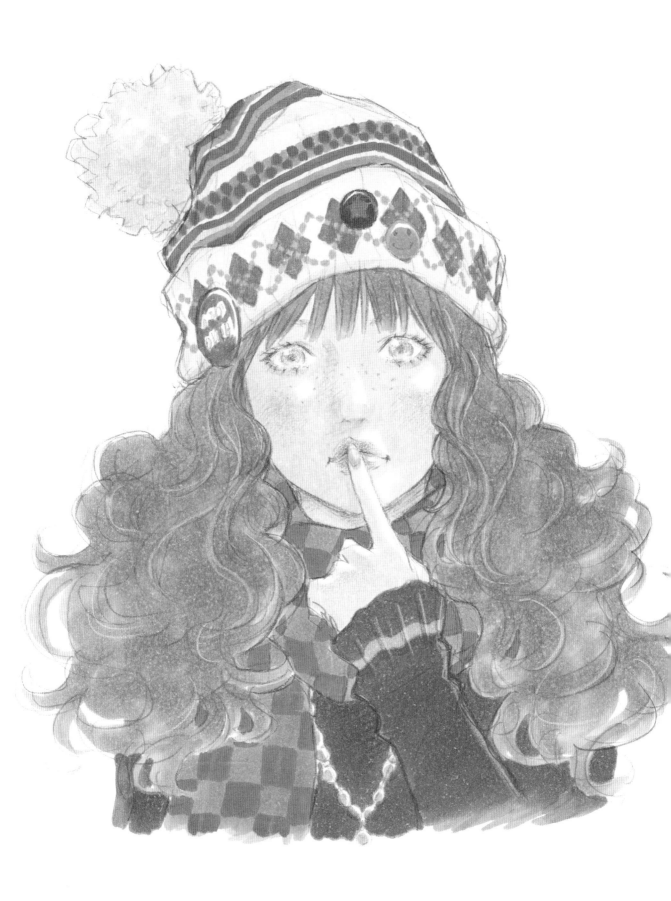

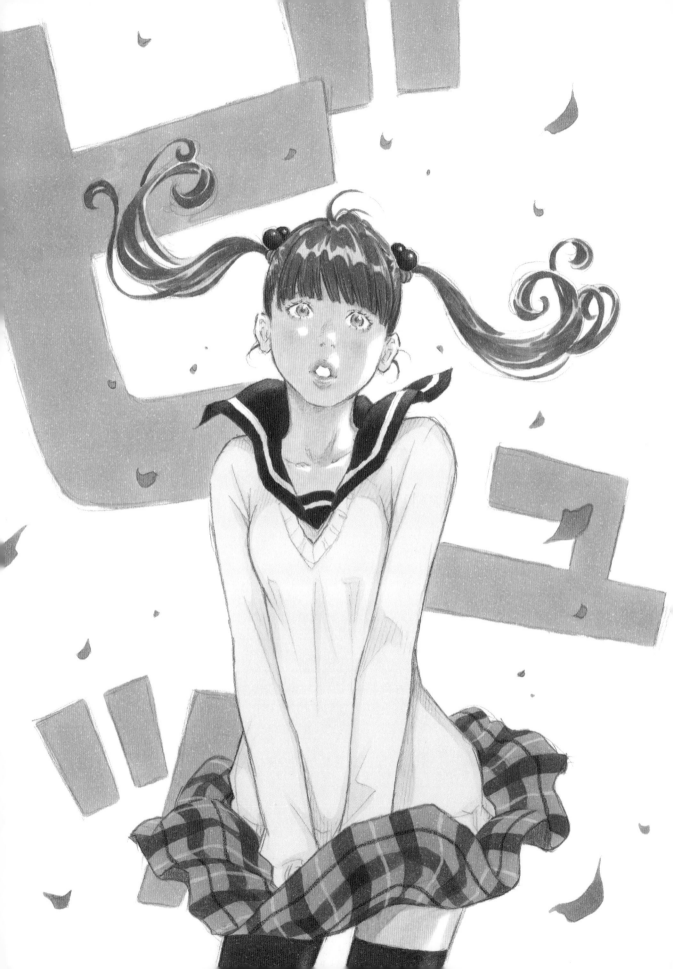

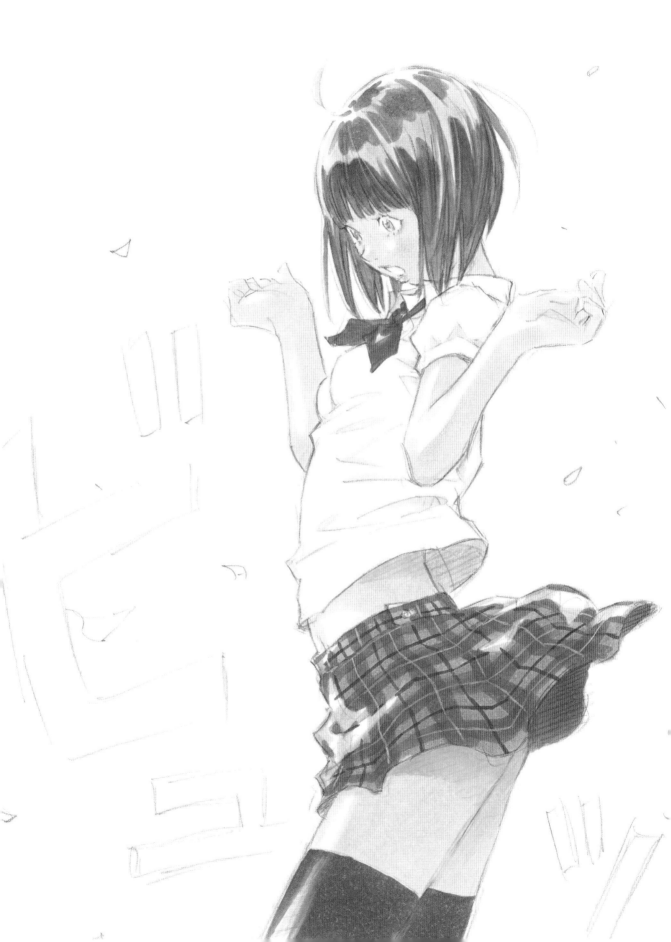

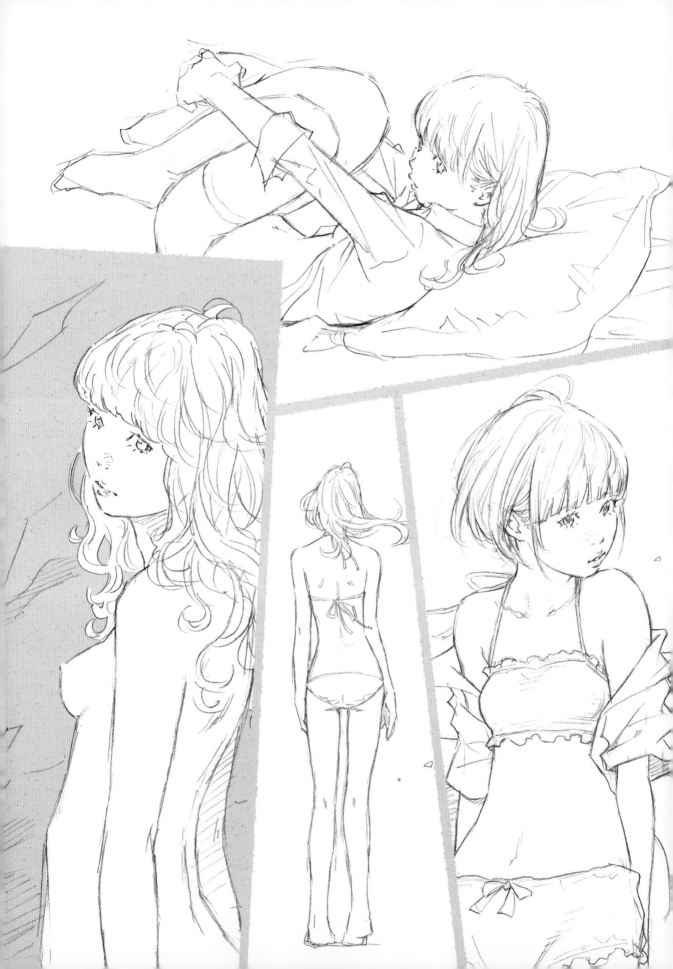

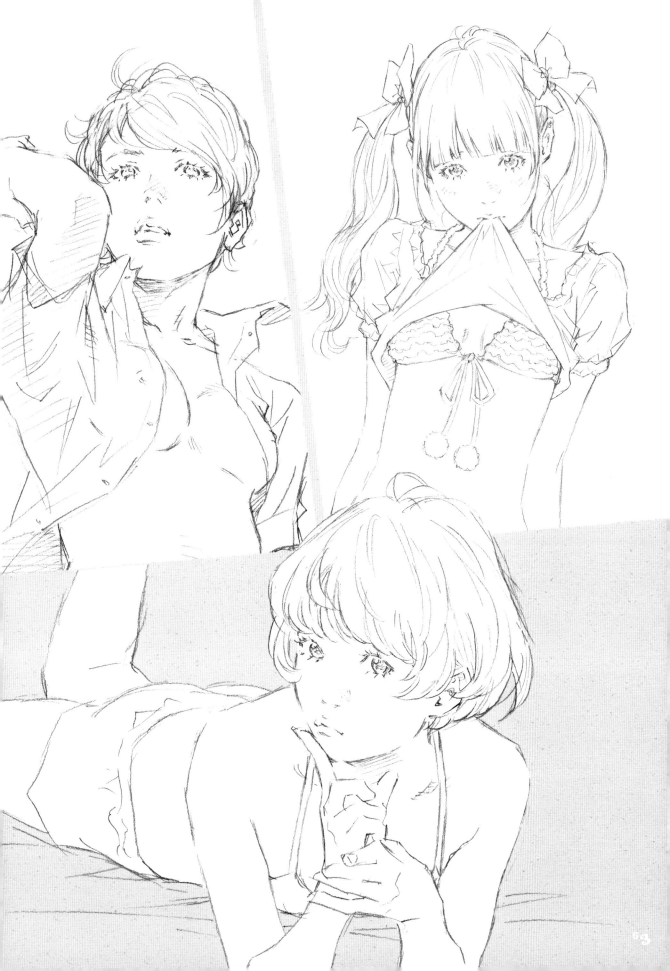

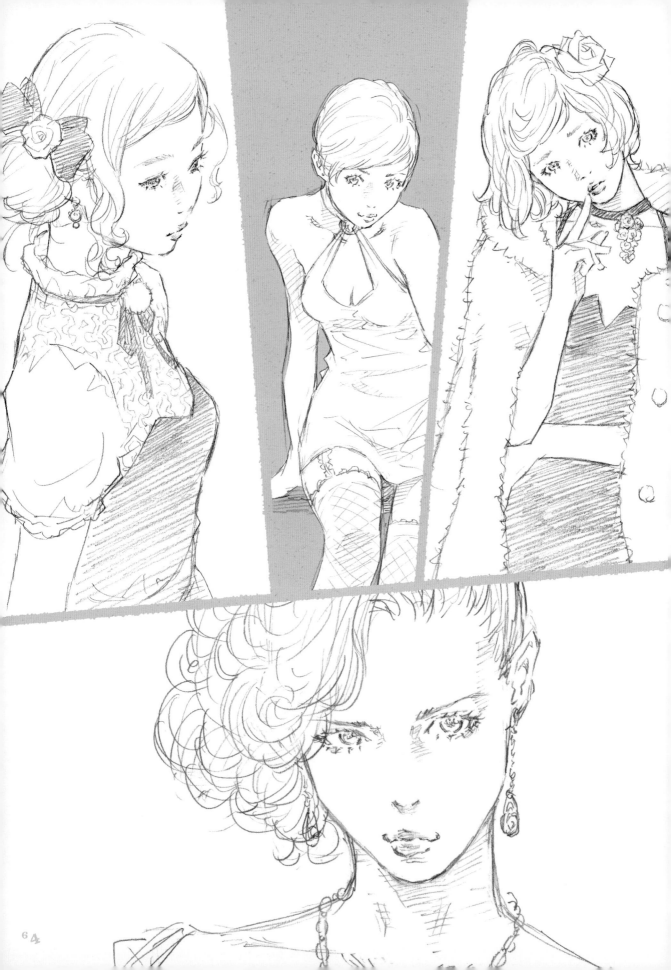

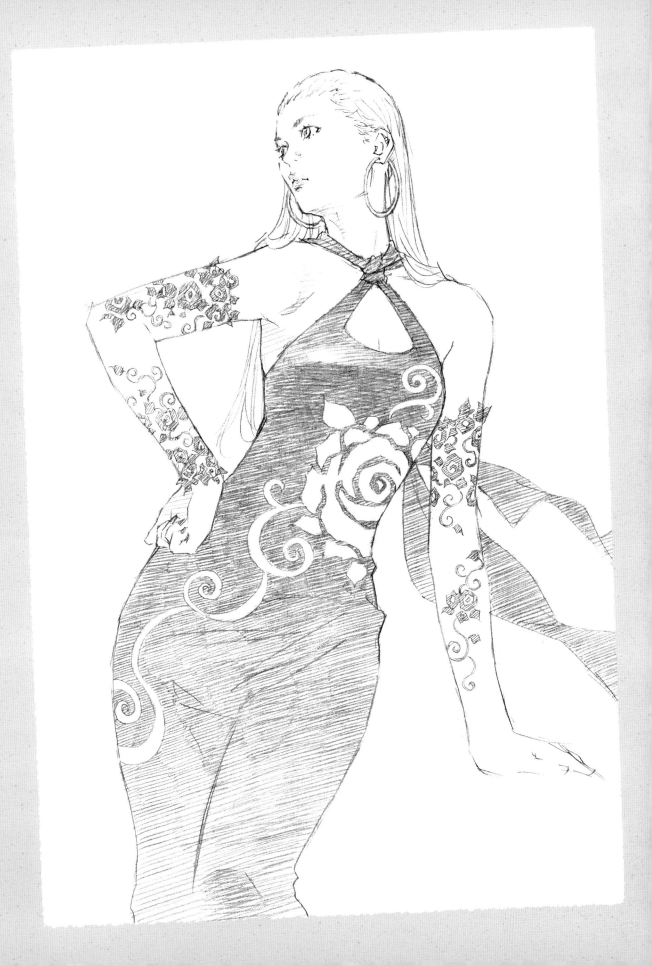

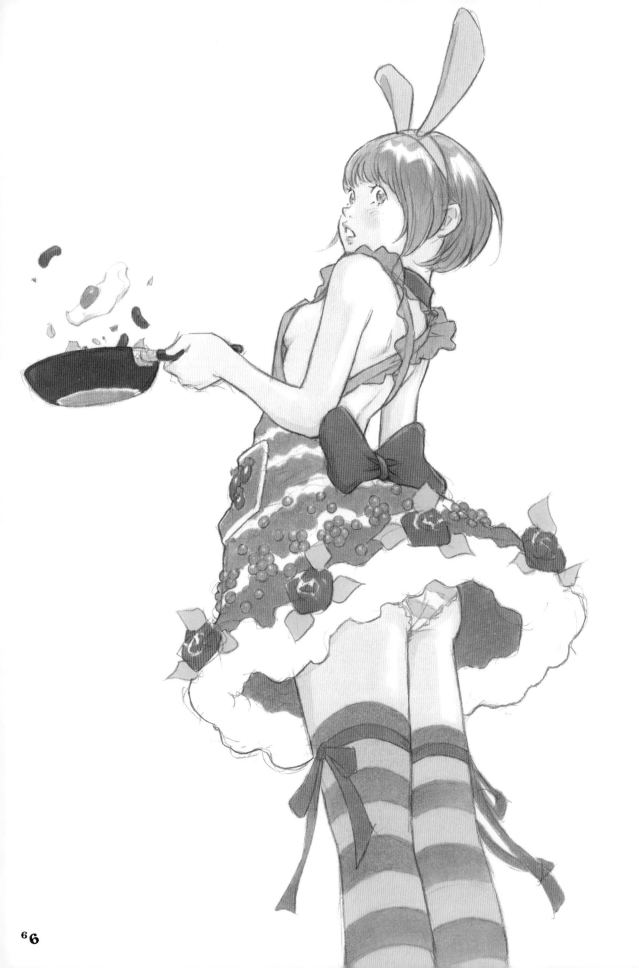

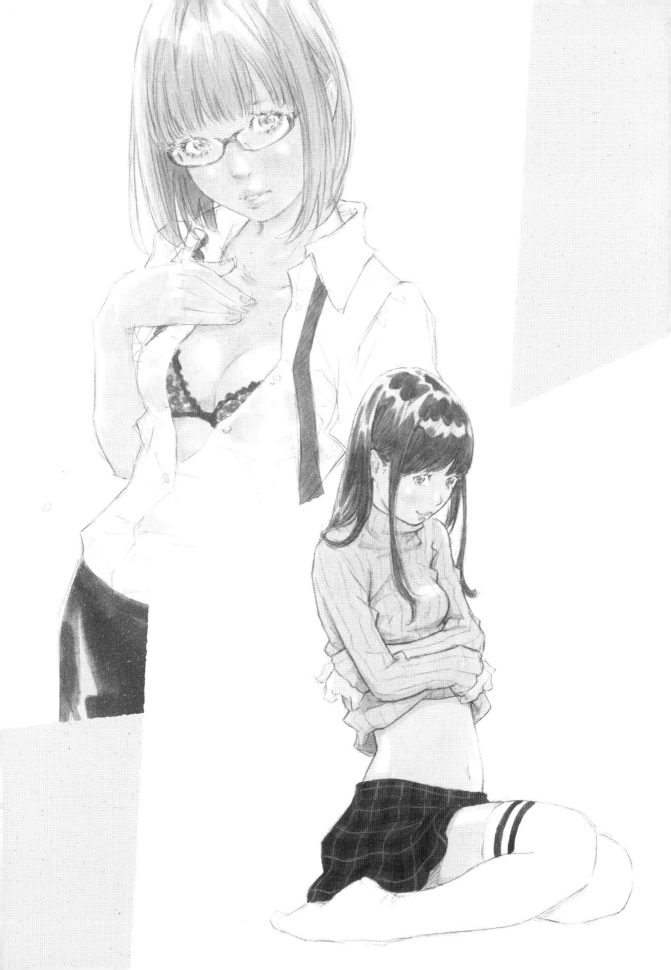

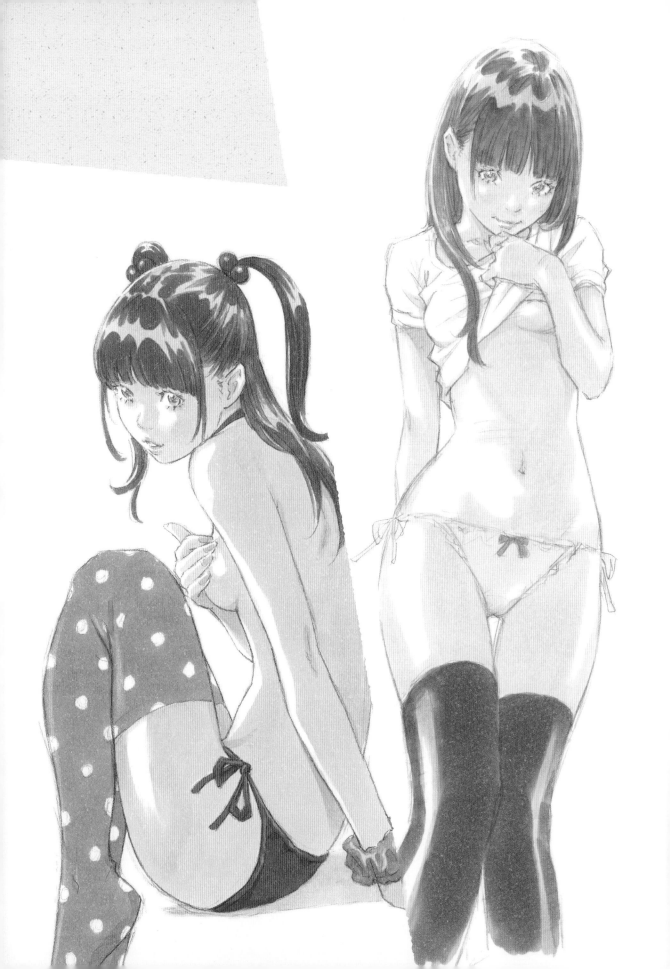

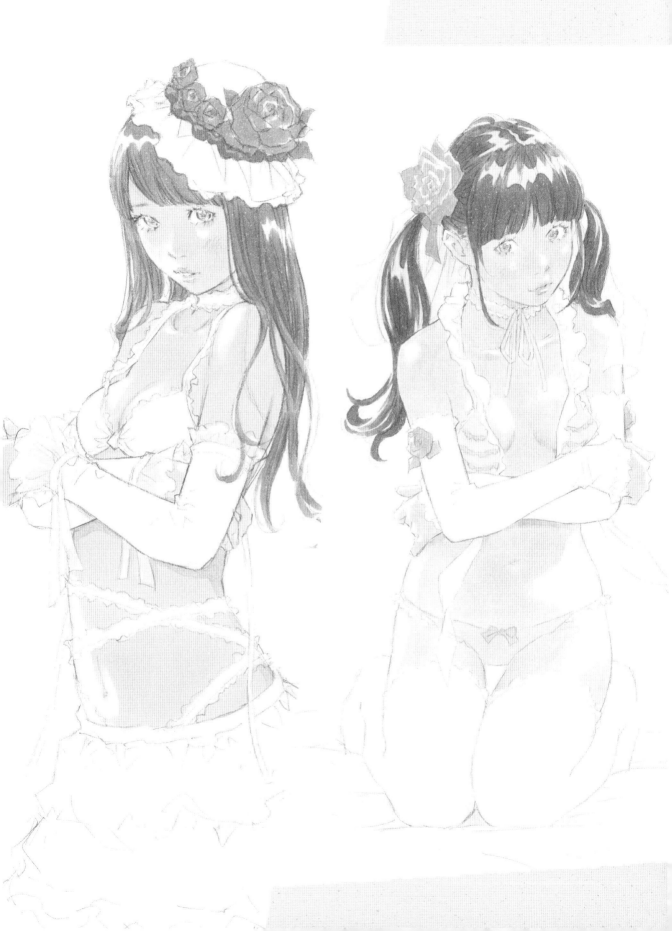

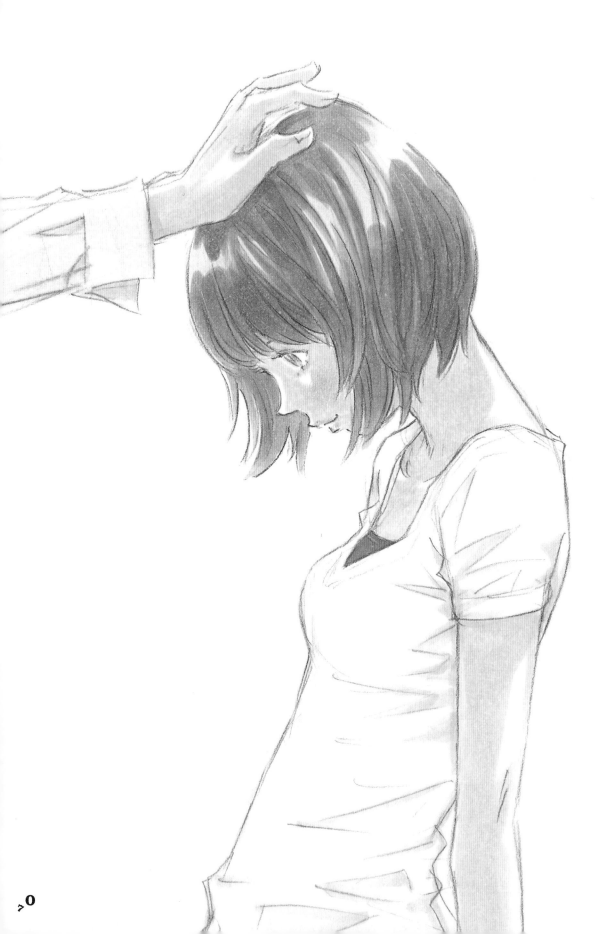

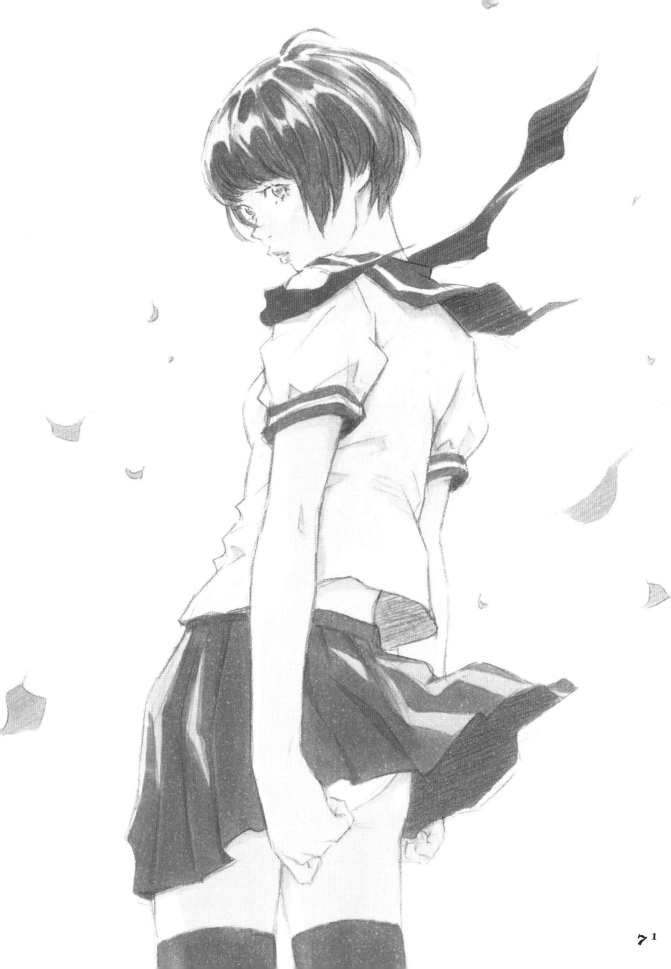

ニガオエのススメ

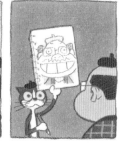

似顔絵は顔の個性やパターンを知るのに有効な練習法です。

そこからキャラクターも作れたりするので是非実践してみましょう！

ぜんぜん似てないっ

似顔絵のコツはデフォルメです。顔の中の印象に残るパーツを誇張して下さい。

例えば鼻が大きい人がいたらより大きく描いてみます。

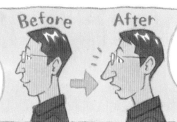

Before After

この表現をカリカチュアと呼び、その人の個性をパーツで印象付ける記号化でもあります。

キャラクターの見分け方はその記号でわかりやすくなります。

いい人ですよ

あるい人だぜ

例えば「良い人」と「悪い人」

見た目で判断しやすいパーツの誇張で簡単に描き分けができます。

つまり見た目はキャラクターの内面を印象付ける導入の役割となるわけですね。

うふっ

パーツの特徴を理解するのに一番手っ取り早い方法が似顔絵を描くこと。

顔は名刺

その見た目と内面には必ずリンクしたものがある事に気づくはずです。

身近にいる人達の顔をよく観察して印象に残るパーツを捉えてください。

表情も含めてあらゆるパターンを抽出し組み合わせることができれば無限のキャラクターを作り出せます。

ドラえもんのジャイアンやスネ夫はわかりやすい記号を配置した寓意的キャラクターとも言えますね。

ボエ〜♪

リサイタル

カリカリカリ

うむっ合格！

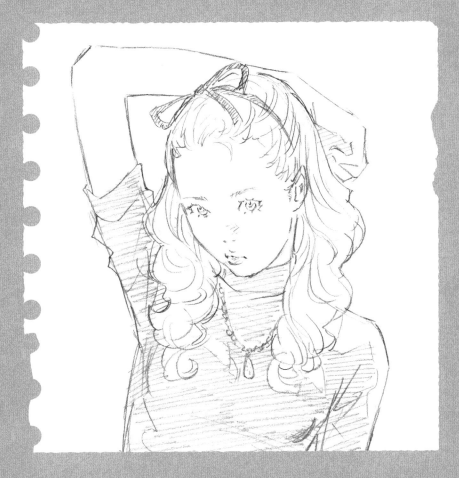

GALLERY

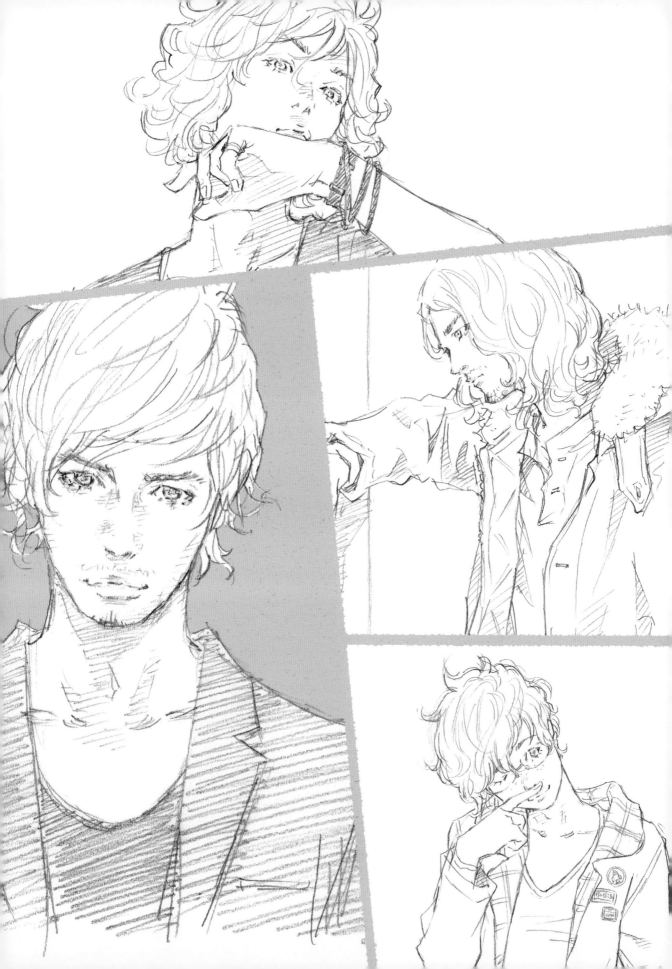

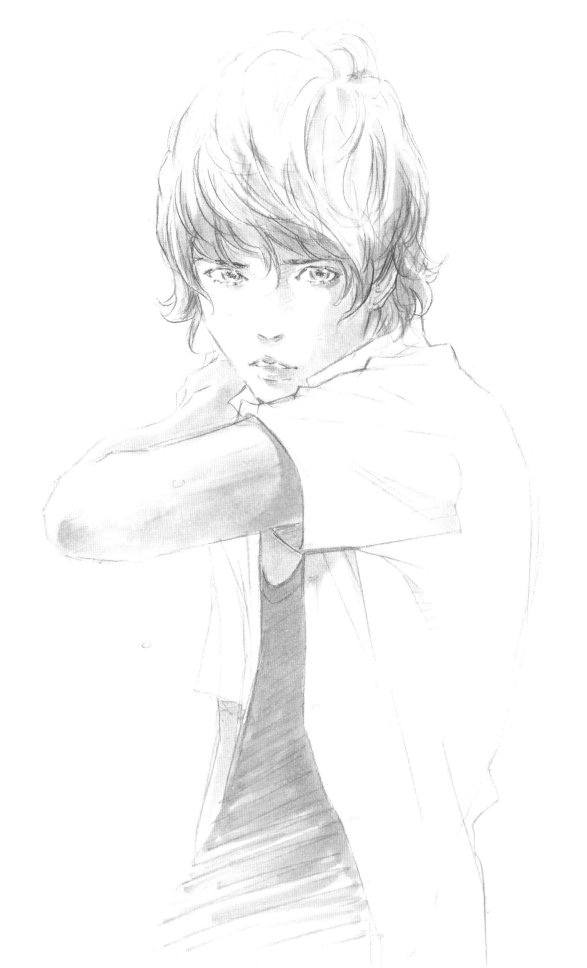

75

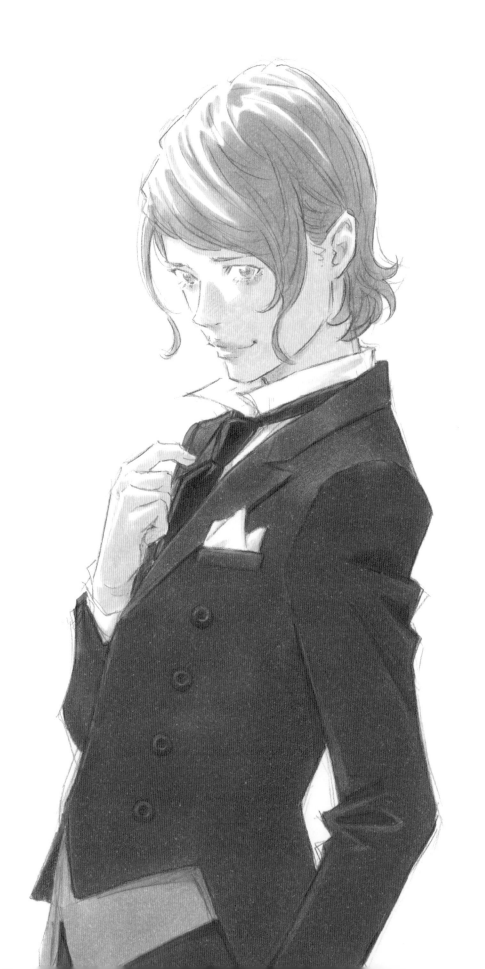

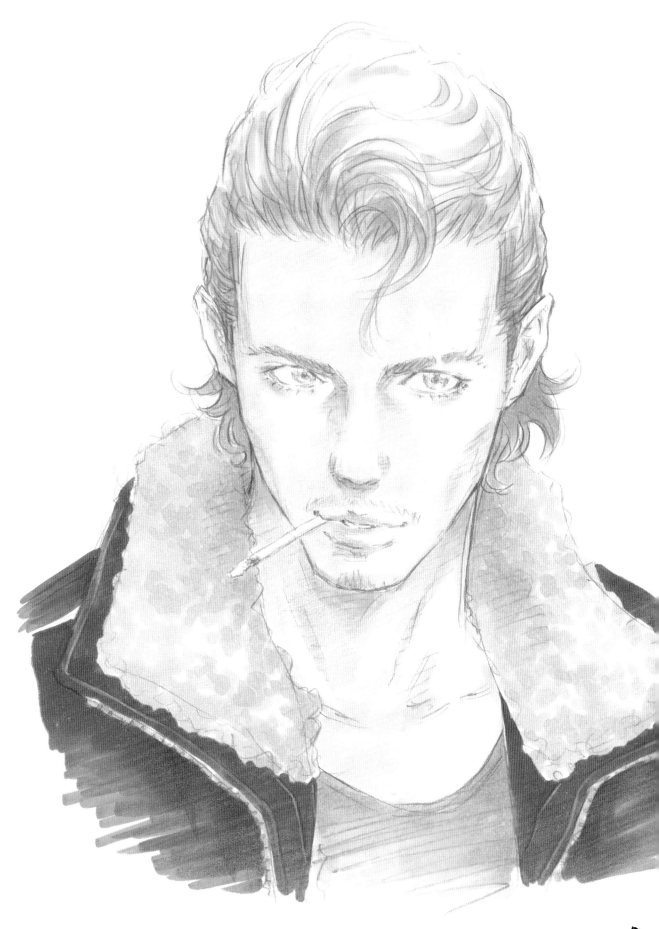

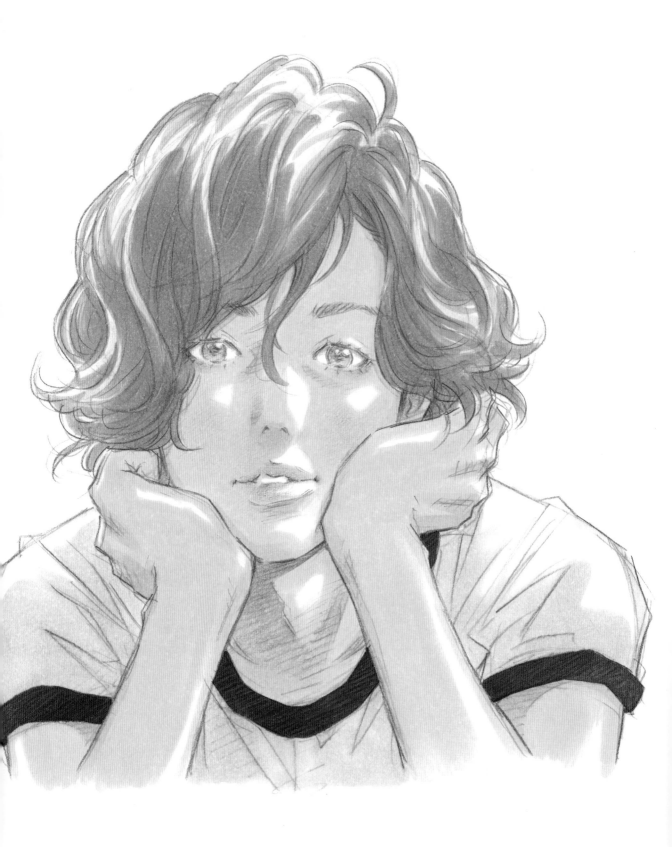

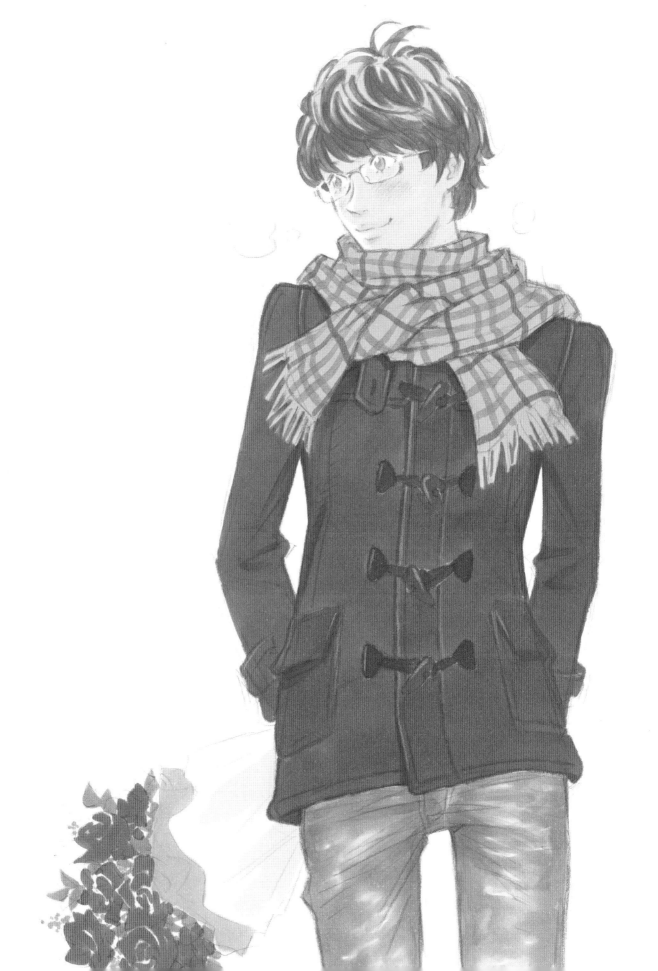

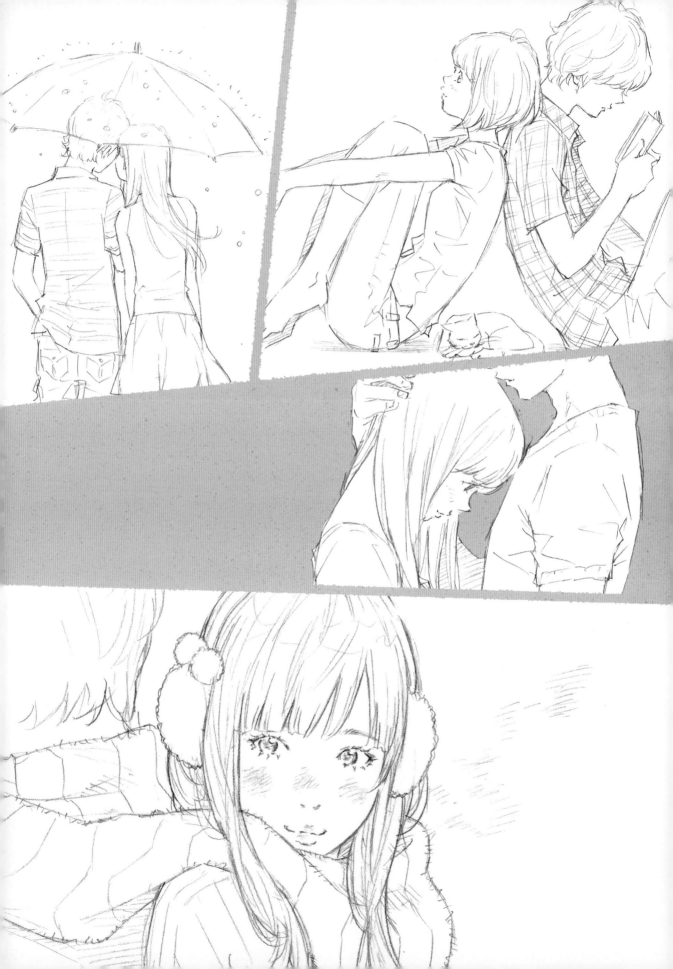

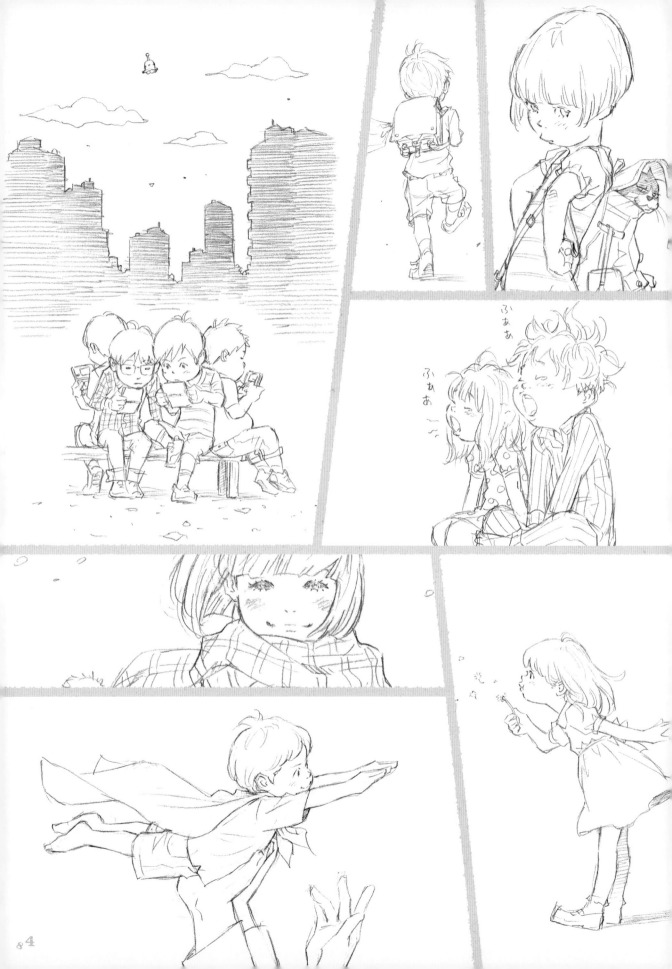

ふぁあ

ふぁあ〜〜

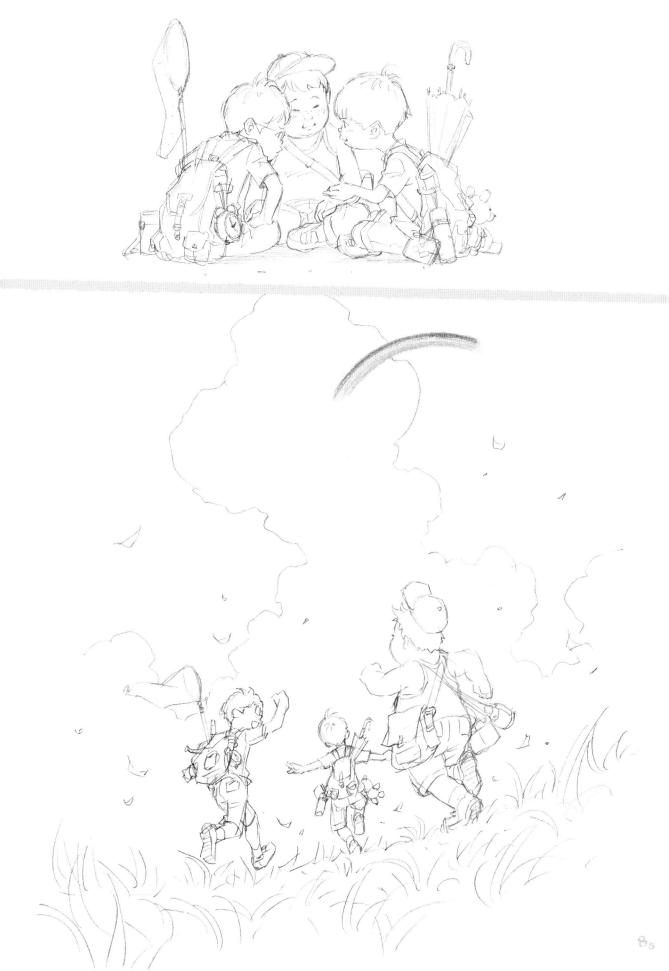

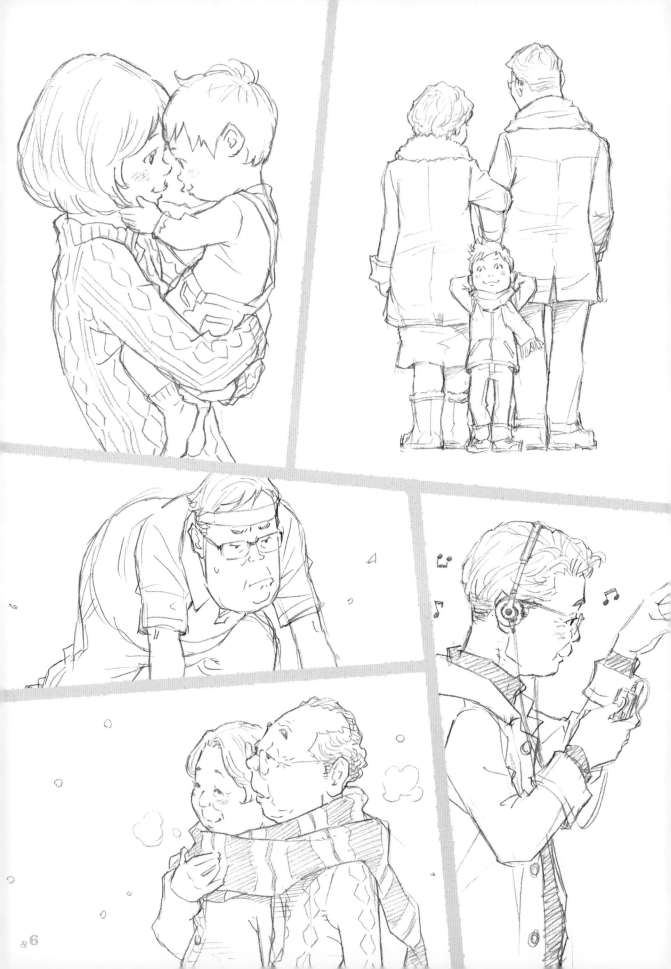

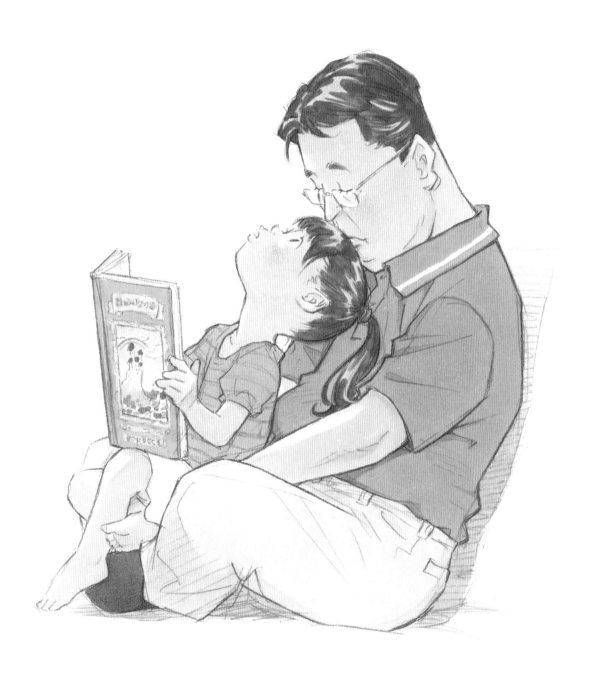

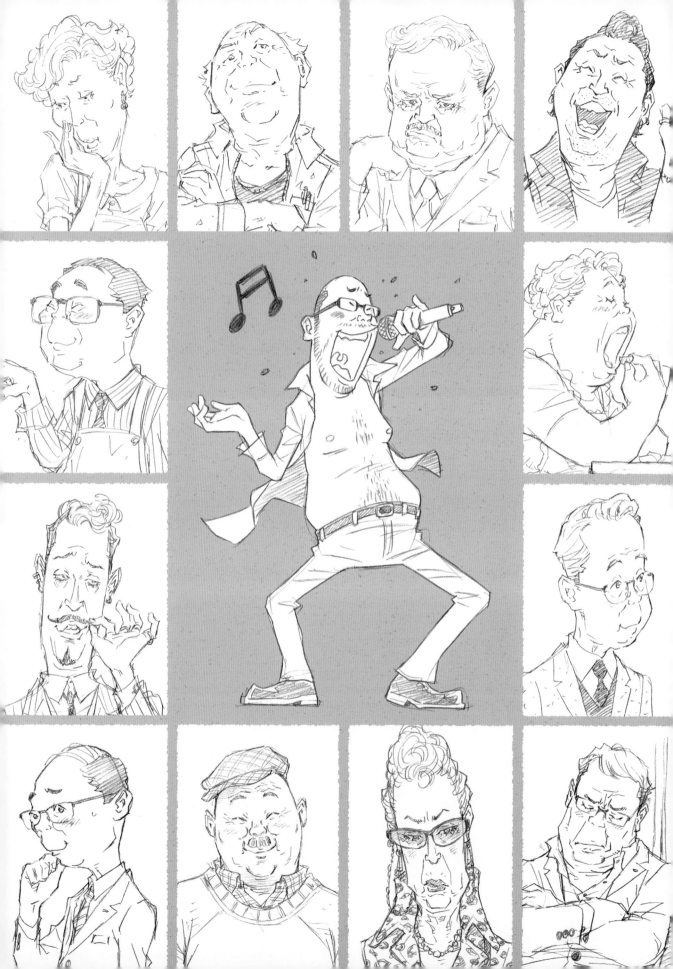

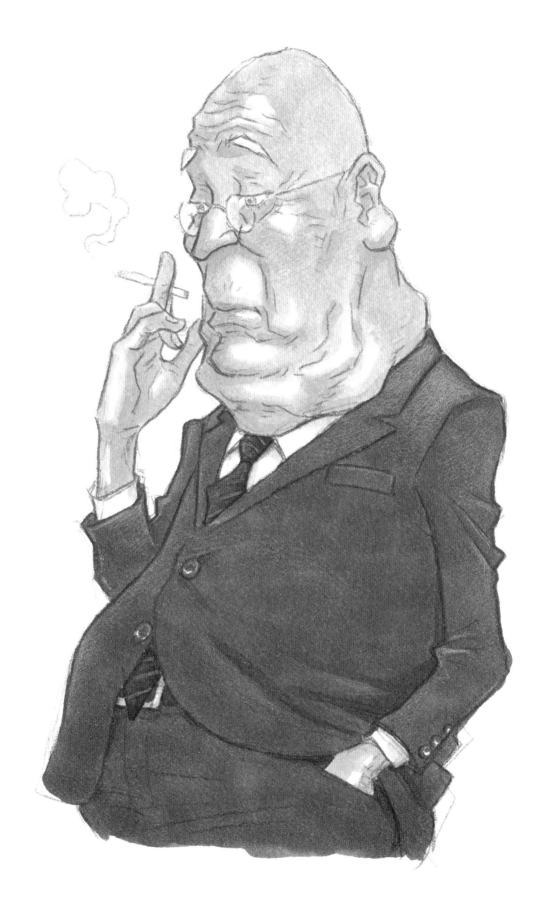

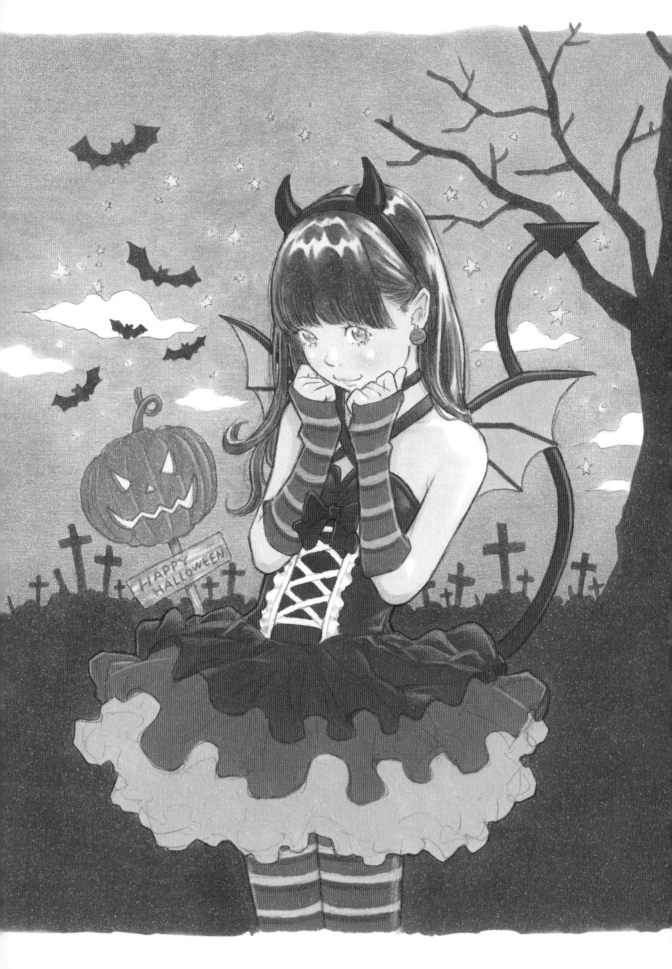

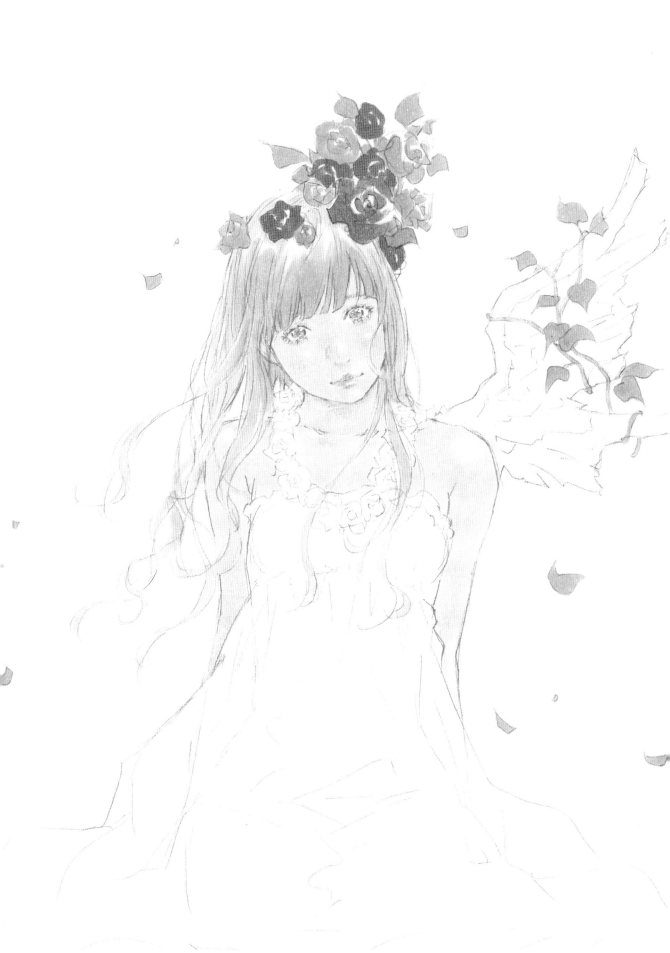

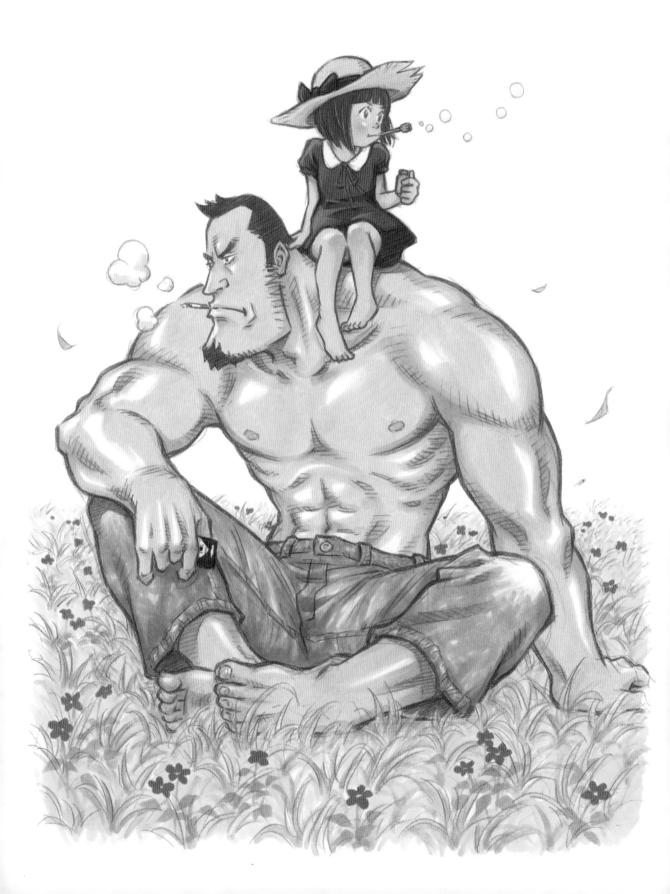

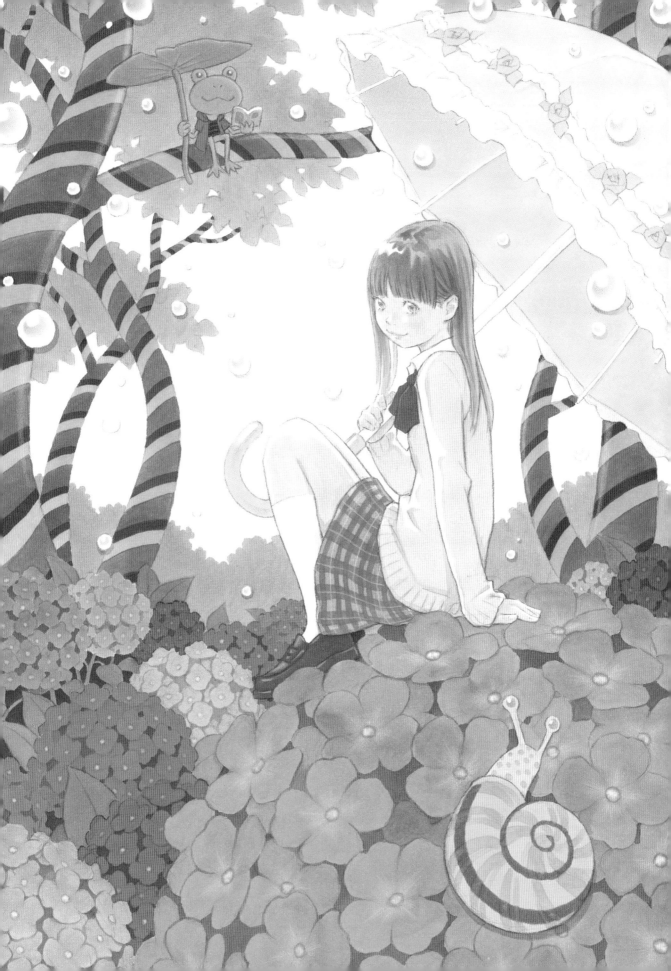

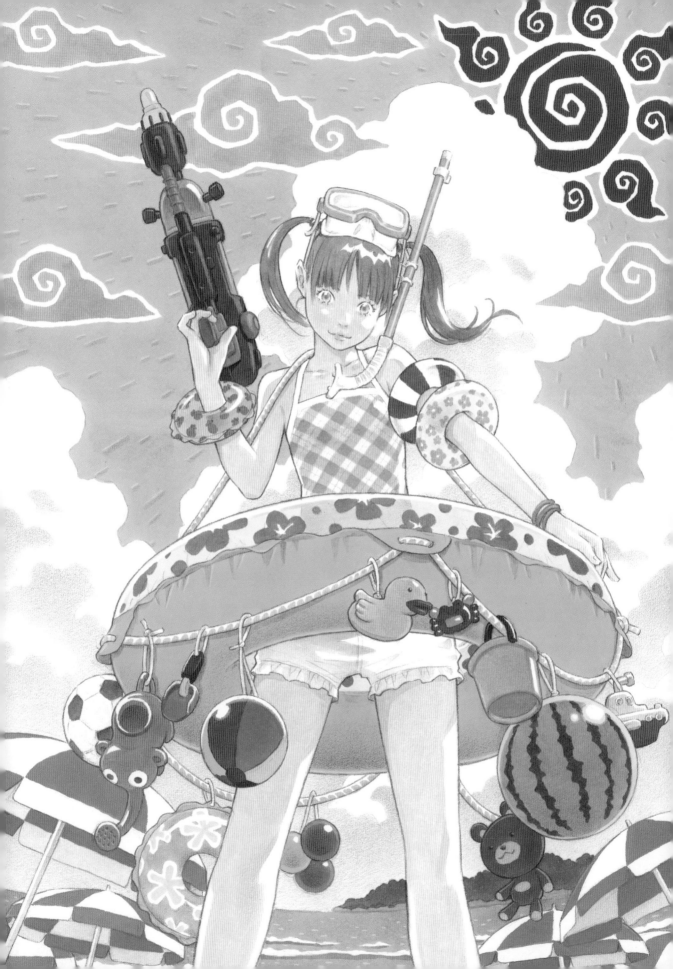

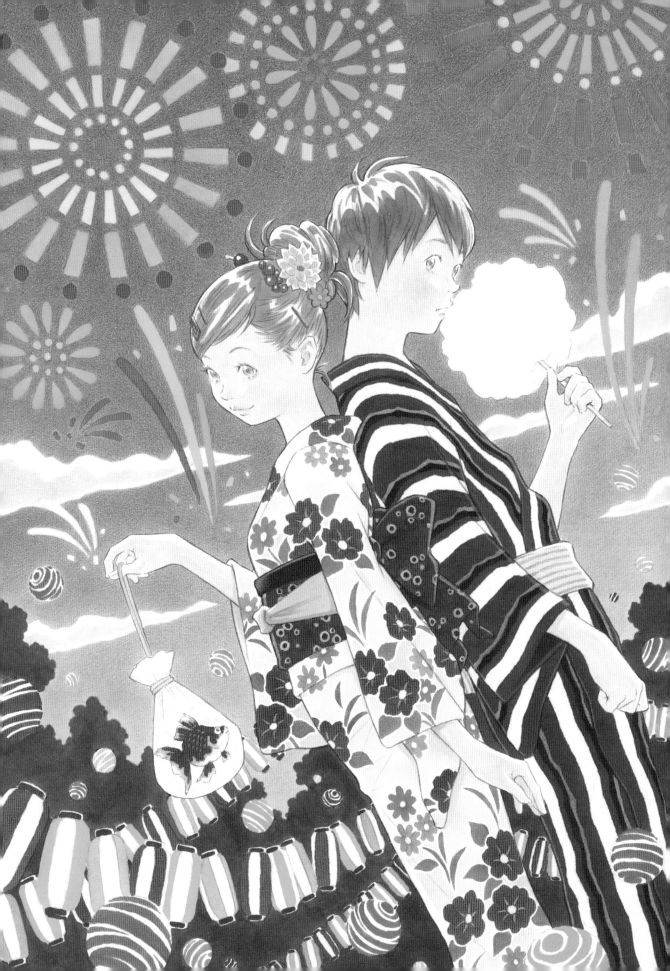

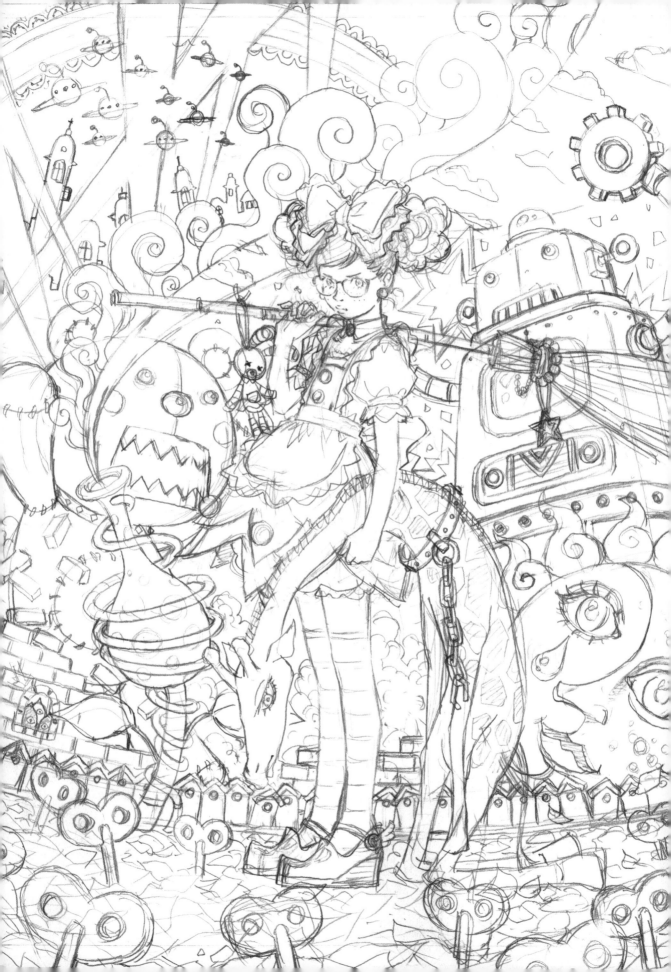

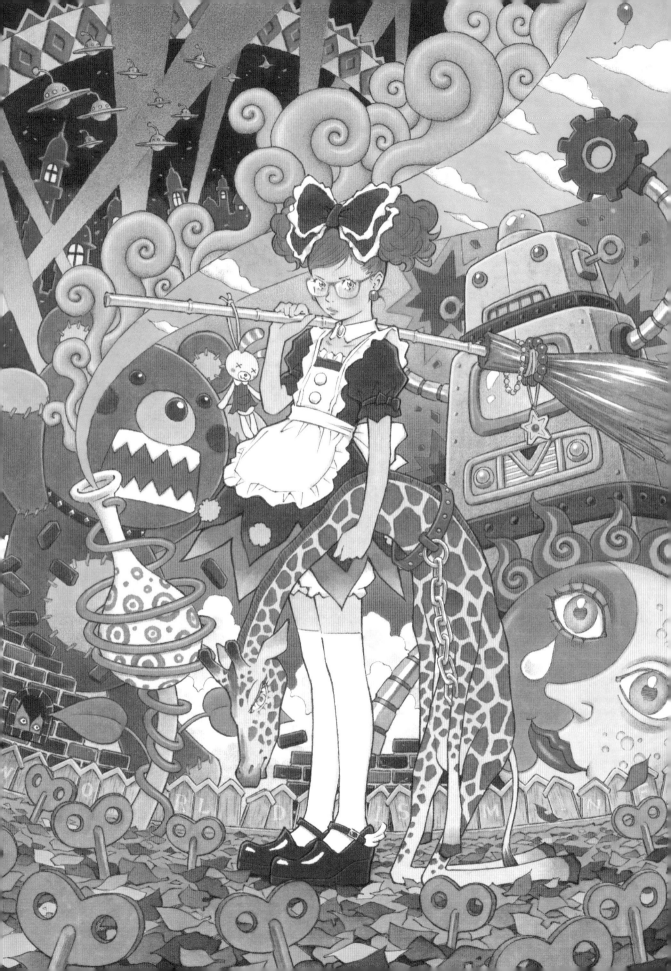

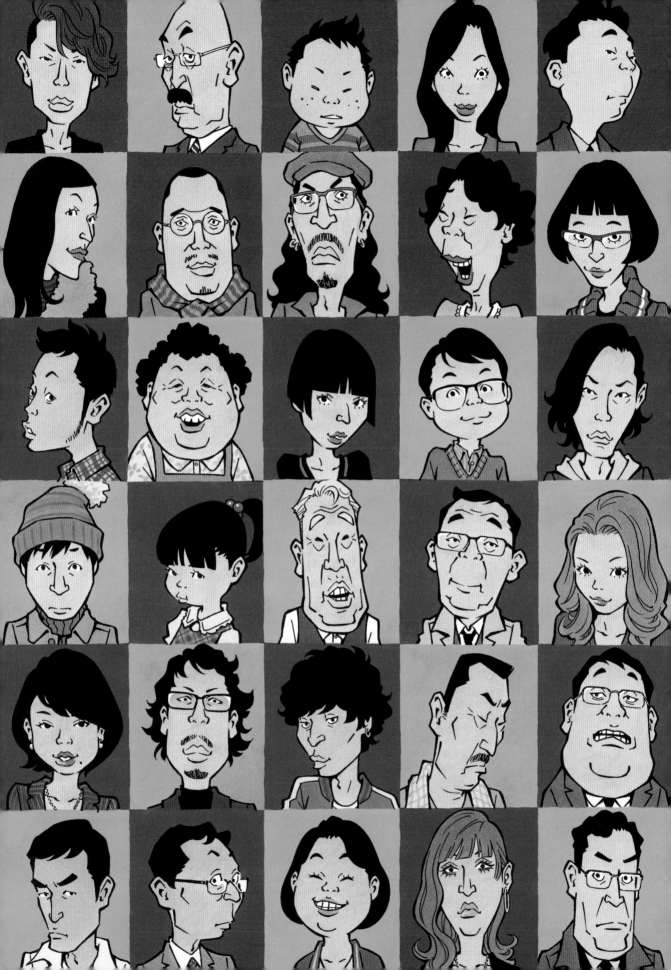

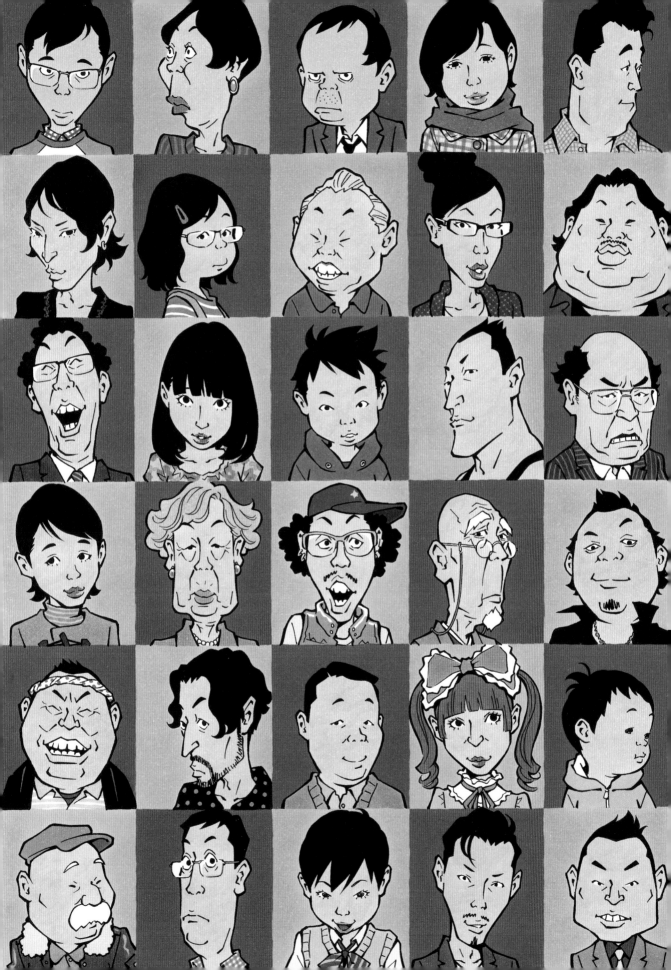

シナヅクリのススメ

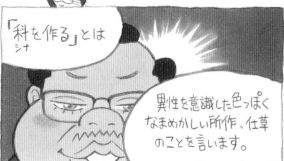

「科を作る」とは
シナ

異性を意識した色っぽく
なまめかしい所作、仕草
のことを言います。

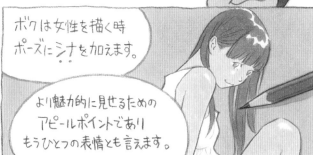

ボクは女性を描く時
ポーズにシナを加えます。

より魅力的に見せるための
アピールポイントであり
もうひとつの表情とも言えます。

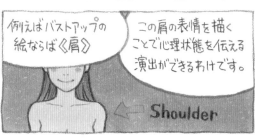

例えばバストアップの
絵ならば《肩》

この肩の表情を描く
ことで心理状態を伝える
演出ができるわけです。

Shoulder

ただ振り返る
のではなく···

肩をすくませて
可愛さアピール♡

くねっ

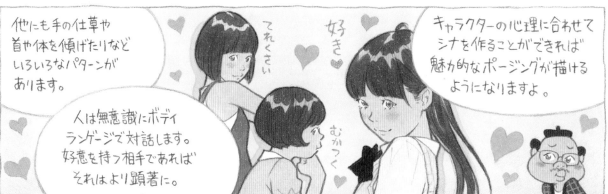

他にも手の仕草や
首や体を傾げたりなど
いろいろなパターンが
あります。

人は無意識にボディ
ランゲージで対話します。
好意を持つ相手であれば
それはより顕著に。

てれくさい

好き

むかつく

キャラクターの心理に合わせて
シナを作ることができれば
魅力的なポージングが描ける
ようになりますよ。

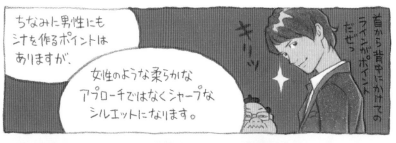

ちなみに男性にも
シナを作るポイントは
ありますが、

女性のような柔らかな
アプローチではなくシャープな
シルエットになります。

キリッ

首から背中にかけての
ラインがポイント
だぜっ

以上を踏まえて
キャラクターにシナを
加えて描いて
みましょう!

レッツ
シナ作り!

カリ
カリ
カリ

ニヤ

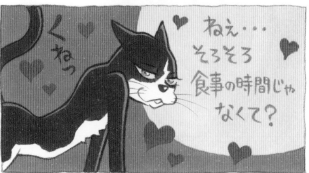

ねぇ···
そろそろ
食事の時間じゃ
なくて?

くねっ

猫はシナ作りの
天才ですな。

·····

ムシャ
ムシャ

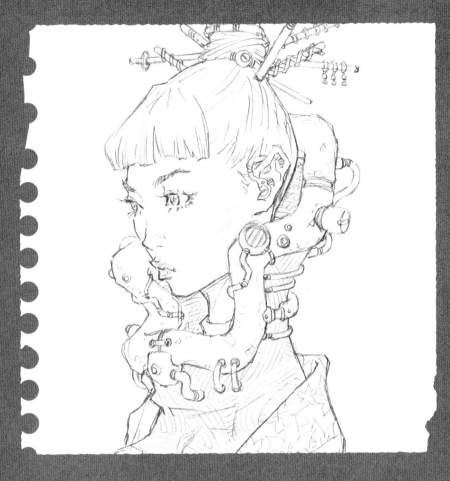

GALLERY

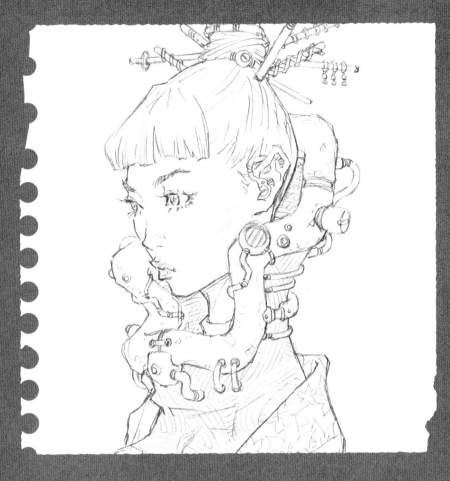

4

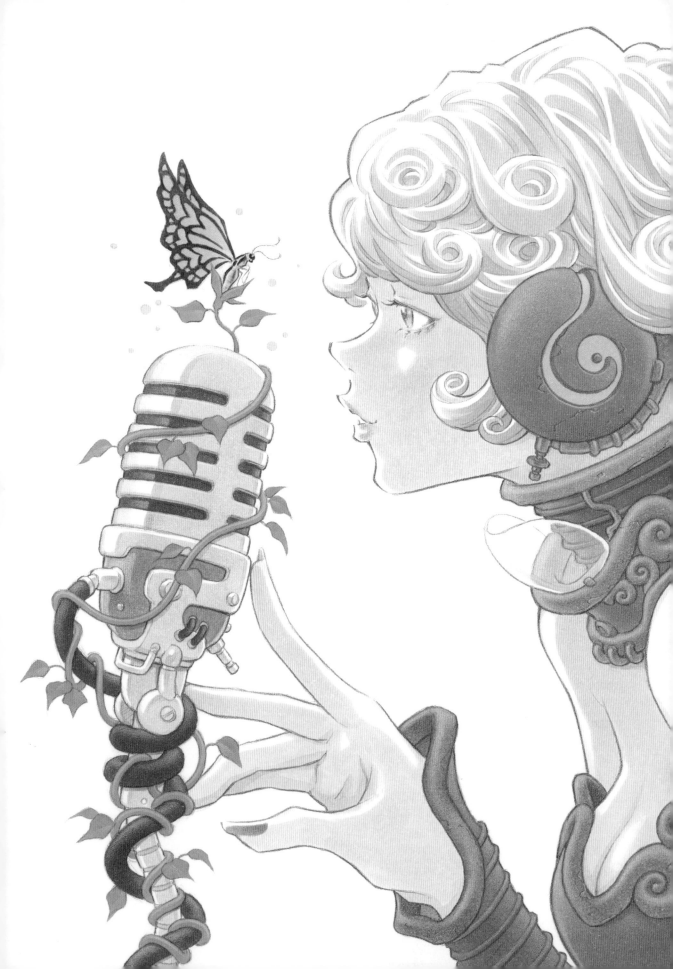

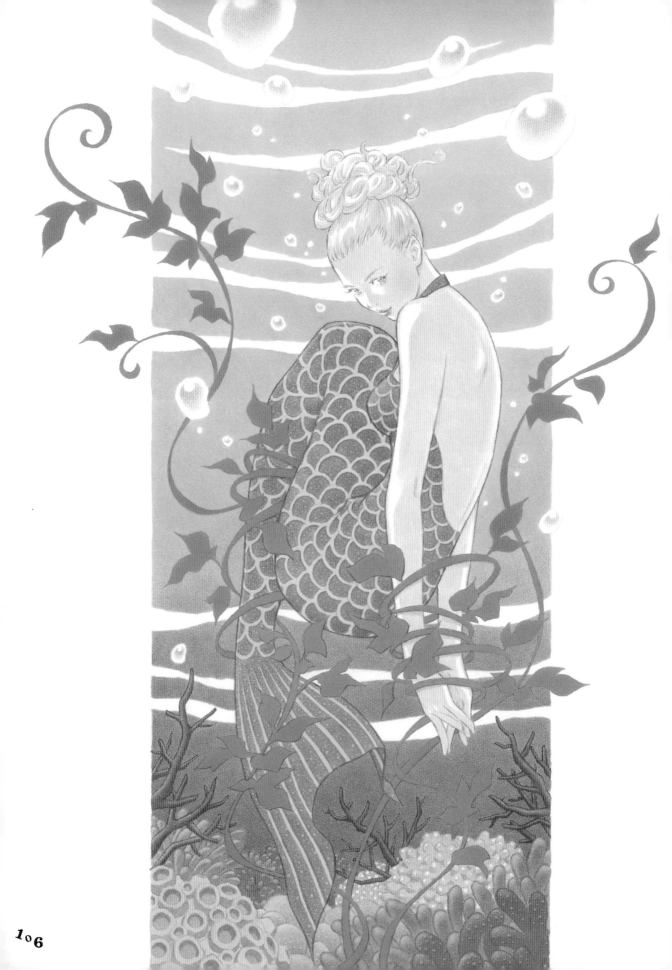

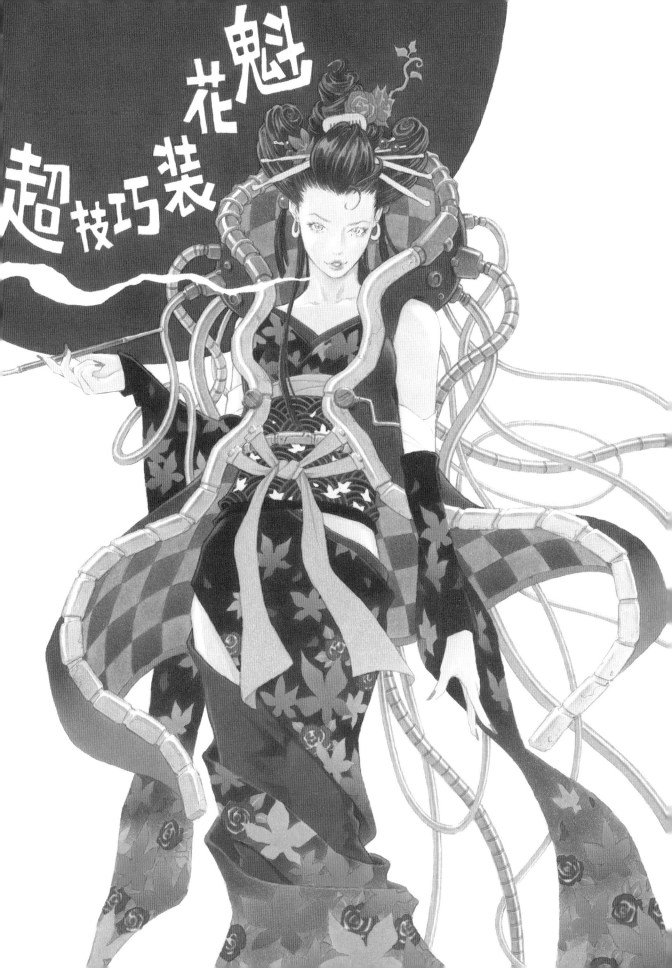

魁
花
超技巧装

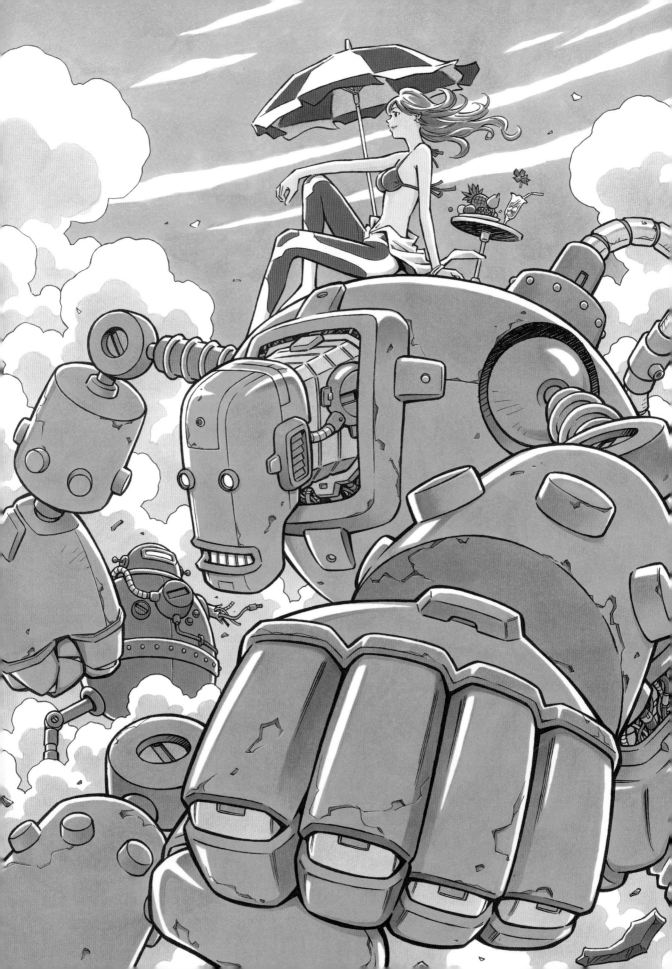

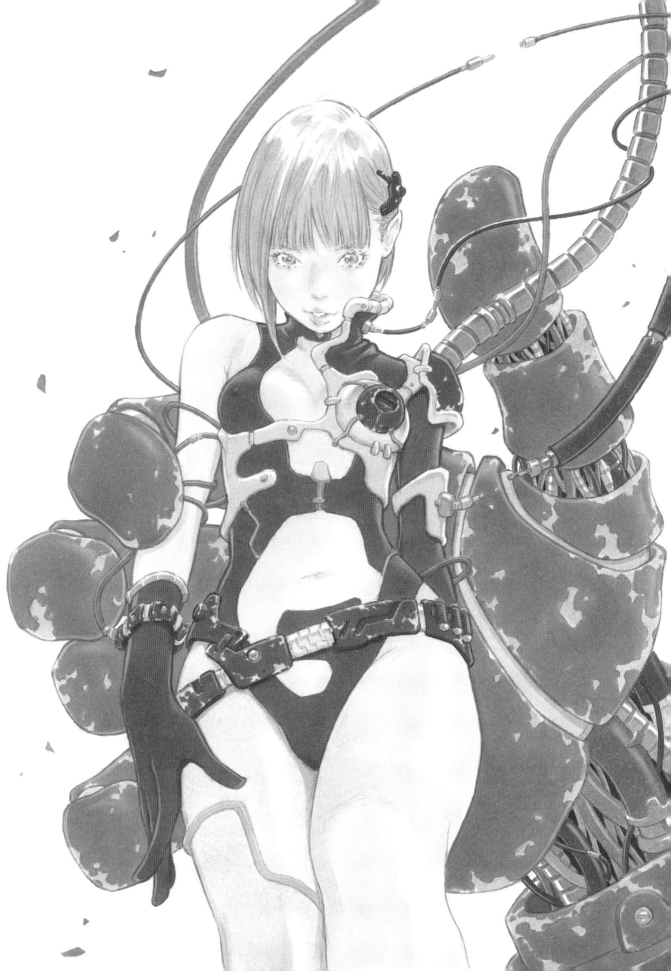

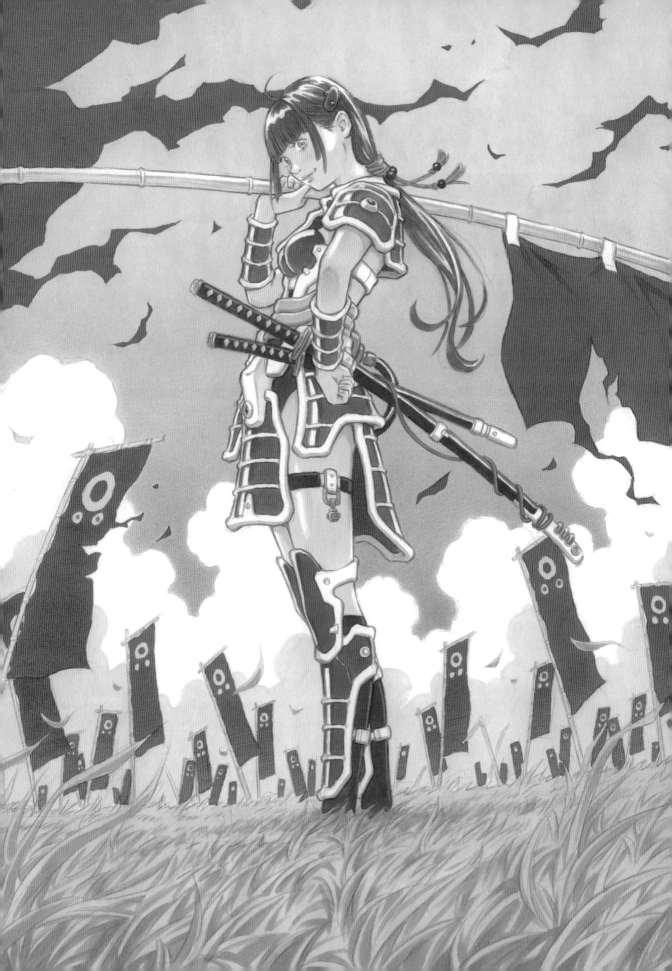

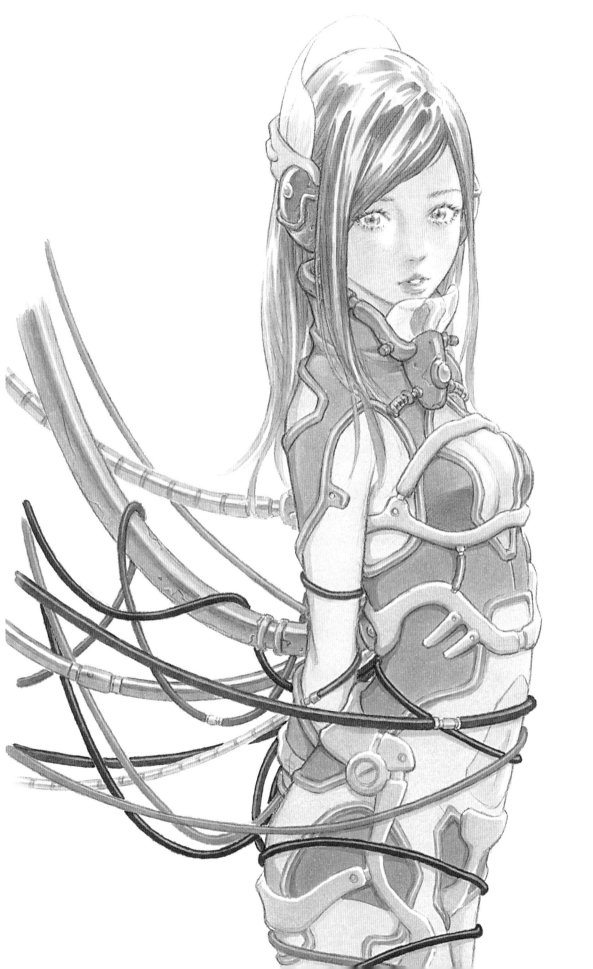

111

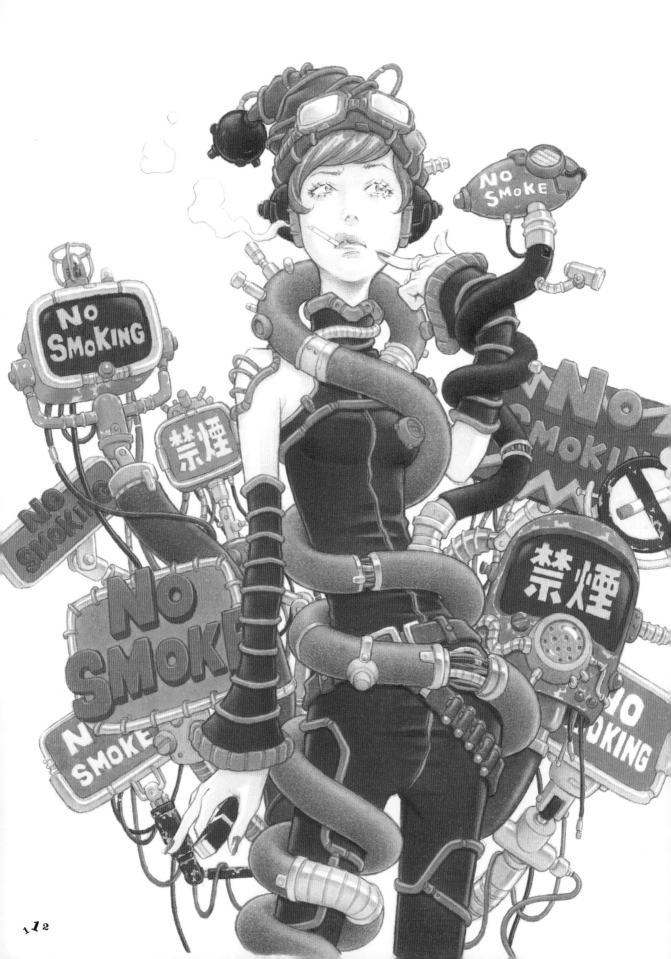

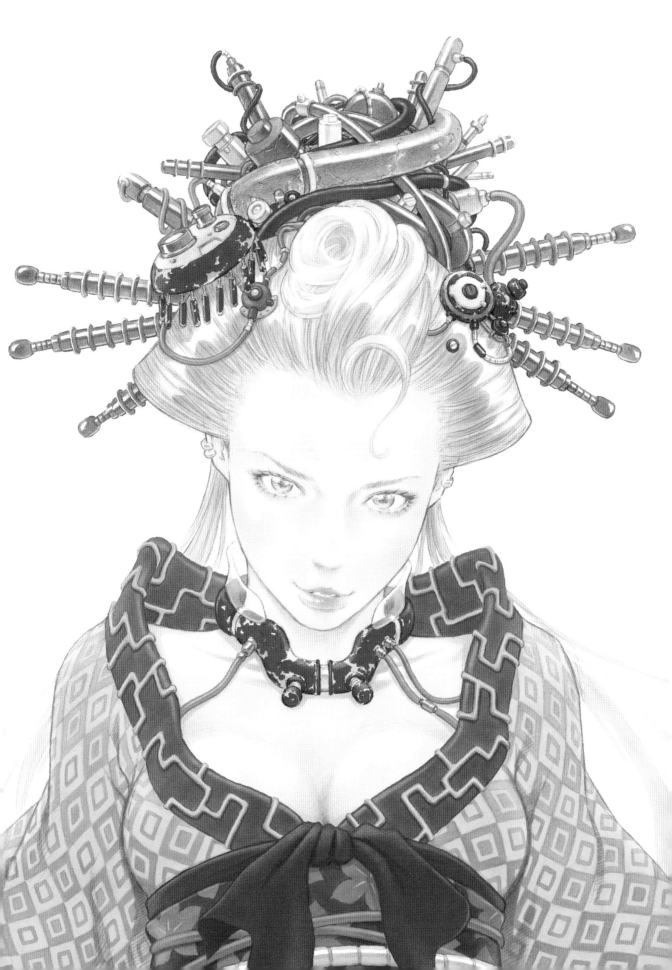

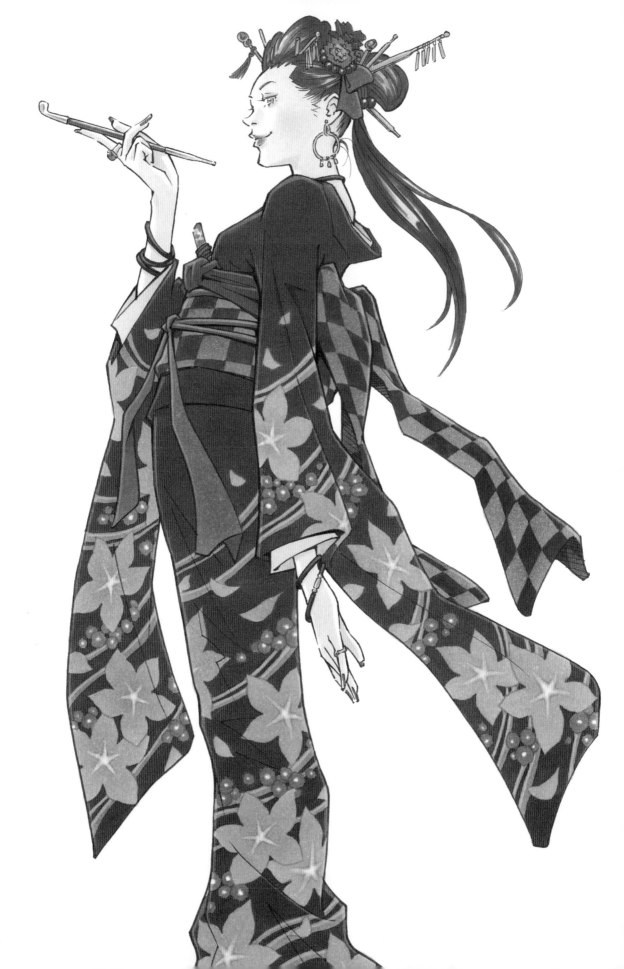

114

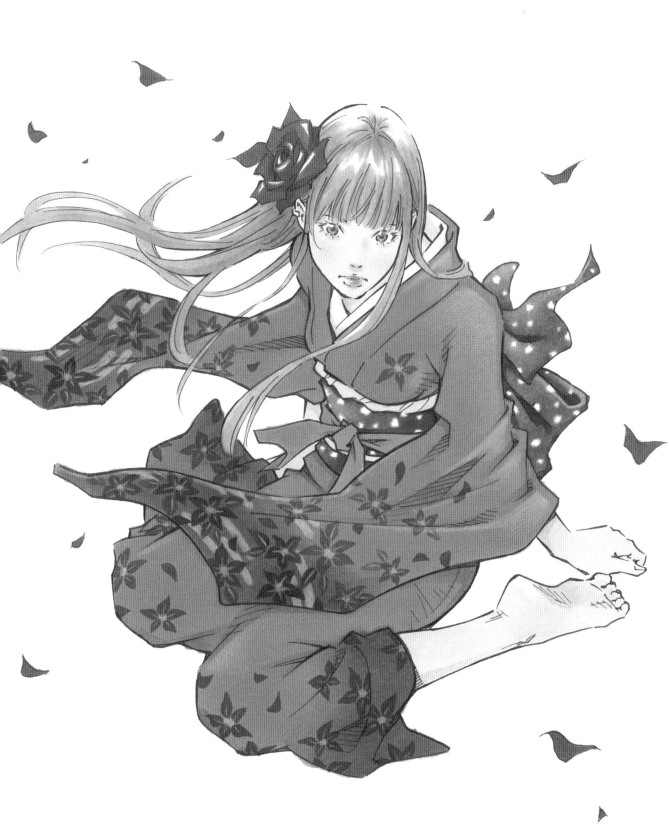

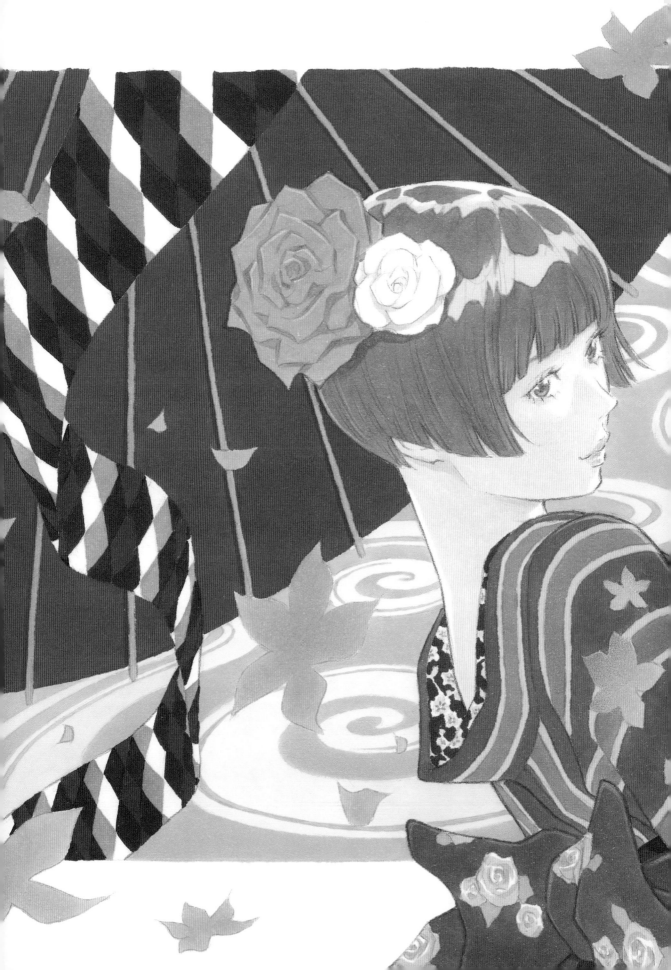

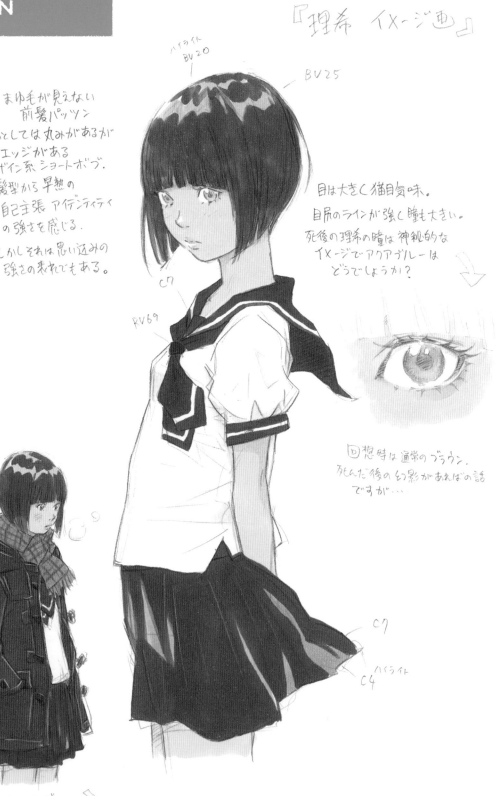

『理希 イメージ画』

ハイライト
BV20

BV25

まゆ毛が見えない
前髪パッツン
全体としては丸みがあるが
毛先にエッジがある
デザイン系 ショートボブ.
髪型から早熟の
自主張 アイデンティティ
の強さを感じる.

しかしそれは思い込みの
強さの表れでもある.

目は大きく猫目気味.
目尻のラインが強く瞳も大きい.
死後の理希の瞳は神秘的な
イメージでアクアブルーは
どうでしょうか?

C7

RV69

回想時は通常のブラウン.
死んだ後の幻影があればの話
ですが…

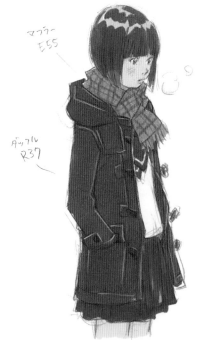

マフラー
E55

ダッフル
R37

C7

ハイライト
C4

《 冬は 赤い ショートダッフル 》

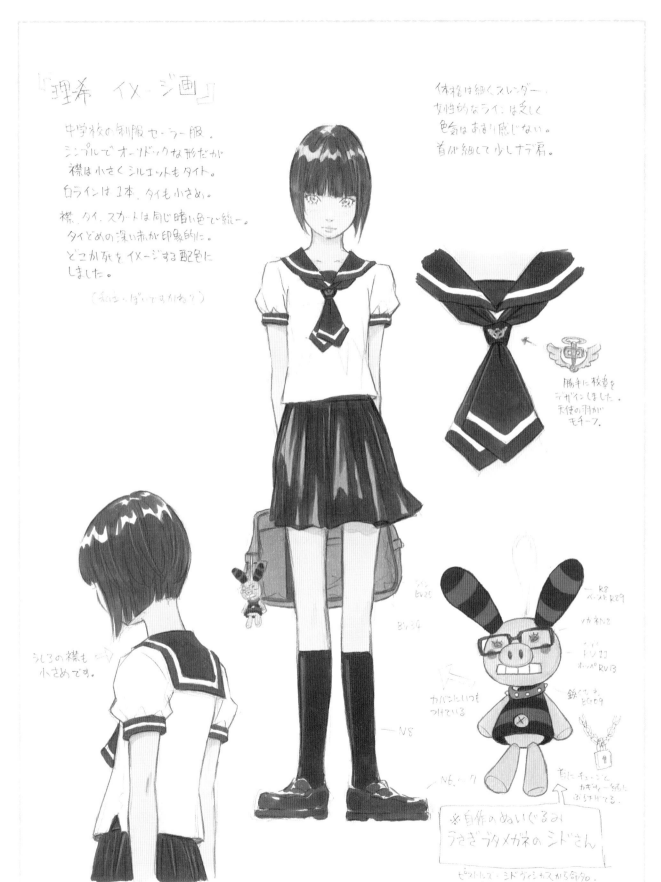

「理希 イメージ画」

中学校の制服 セーラー服。
シンプルでオーソドックスな形だが
襟は小さくシルエットもタイト。
白ラインは 1本。タイも小さめ。
襟、タイ、スカートは同じ暗い色で統一。
タイどめの深い赤が印象的に。
どこか死をイメージする配色に
しました。
(ネエ…ぽいですかね?)

体格は細くスレンダー。
女性的なラインは乏しく
色気はあまり感じない。
首が細くて 少しナデ肩。

勝手に校章を
デザインしました。
天使の羽が
モチーフ。

うしろの襟も
小さめです。

※自作のぬいぐるみ
うさぎブタメガネの シドさん

ピットレス・シド ヴィシャスから命名クロ。
彼女の分身。ドッペルゲンガー的な存在。

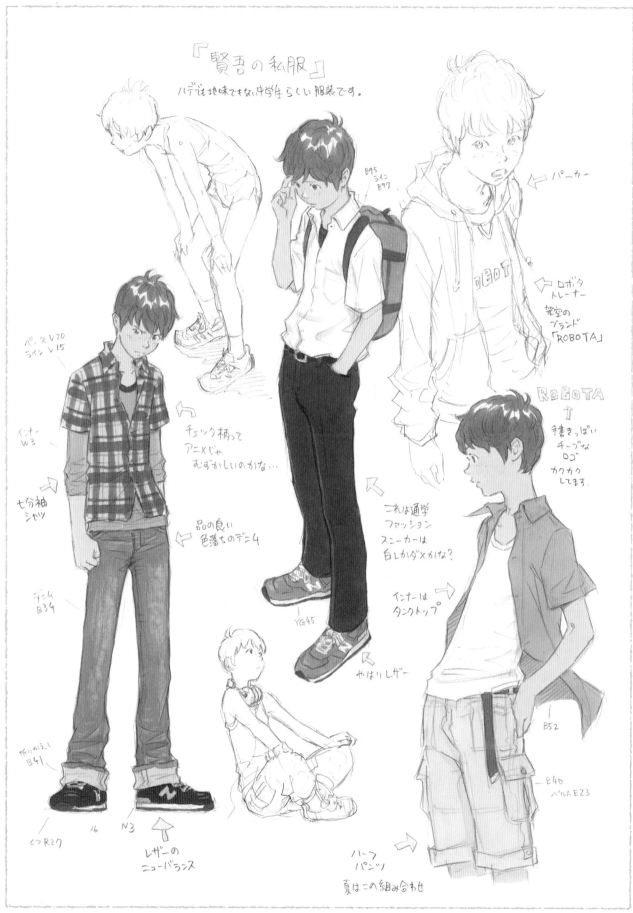

『賢吾の私服』

ハデでも地味でもない中学生らしい服装です。

B95
ライン
B97

パーカー ←

ロボタ ←
トレーナー
架空の
ブランド
「ROBOTA」

ROBOTA

↑
手書きっぽい
チープな
ロゴ
カクカク
してます。

ベースV20
ラインV15

インナー
W3

チェック柄って
アニメじゃ
むずかしいのかな…

七分袖
シャツ

品の良い ←
色落ちのデニム

これは通学
ファッション
スニーカーは
白しかダメかな?

インナーは
タンクトップ →

デニム
B34

やはりレザー ←

B52

折りかえし
B41

E40
ベルトE23

くつR27

16 N3

レザーの
ニューバランス

↑

YG45

ハーフ
パンツ →

夏はこの組み合わせ

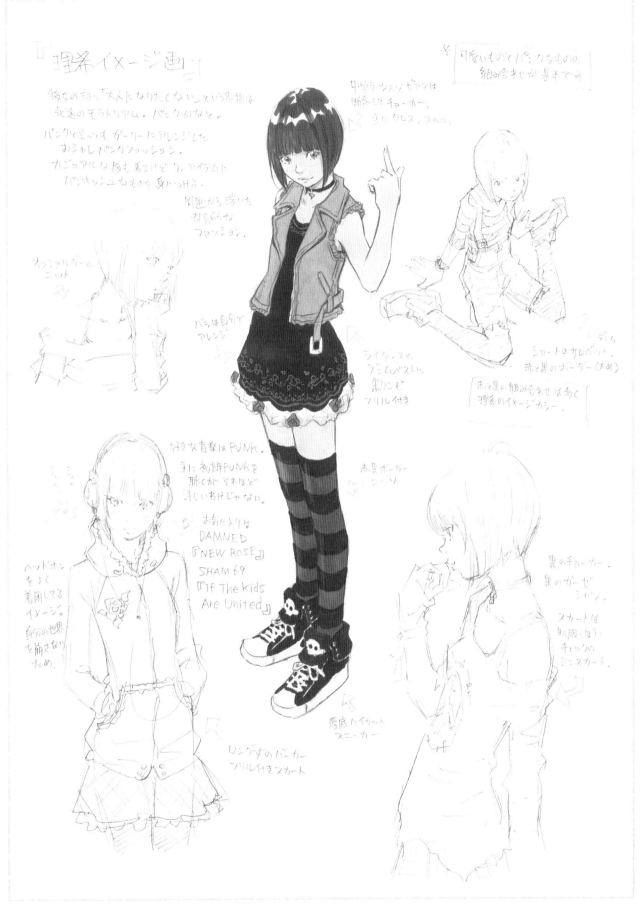

『理系 イメージ画』

彼女の持つ「大人になりたくない」という感情は
永遠のモラトリアム・パンクかなと。

パンクと言ってもガーリーにアレンジした
おしゃれパンクファッション。
カジュアルな服も着るけどウェアイテムは
パンキッシュなものを身につける。

制服から浮いた
雑念66な
ファッション。

オフショルダーの
ニット

バラは自分で
アレンジ

好きな音楽はPUNK。
主に初期PUNKを
聴くがそれほど
詳しいわけじゃない。

お気に入りは
DAMNED
『NEW ROSE』
SHAM 69
『If The Kids
Are United』

ヘッドホンを
よく着用してる
イメージ。
自分の世界
を崩さない
ため。

ロング丈のパーカー
フリル付きスカート

ライダースの
デニムベストに
黒ウンゾ
フリル付き

赤黒ボーダー
ハイニーソ

厚底ハイカット
スニーカー

中学生なんでピアスは
断念してチョーカー。
トゲ、十字、クロス、スカル。

可愛いものとパンクなものの
組み合わせが基本です。

デニム
ショートのサロペット。
赤と黒のボーダー(太め)

赤と黒の組み合わせは多く
理系のイメージカラー。

黒のチョーカー。
黒のガーゼ
シャツ。

スカートは
制服風に
チェックの
ミニスカート。

121

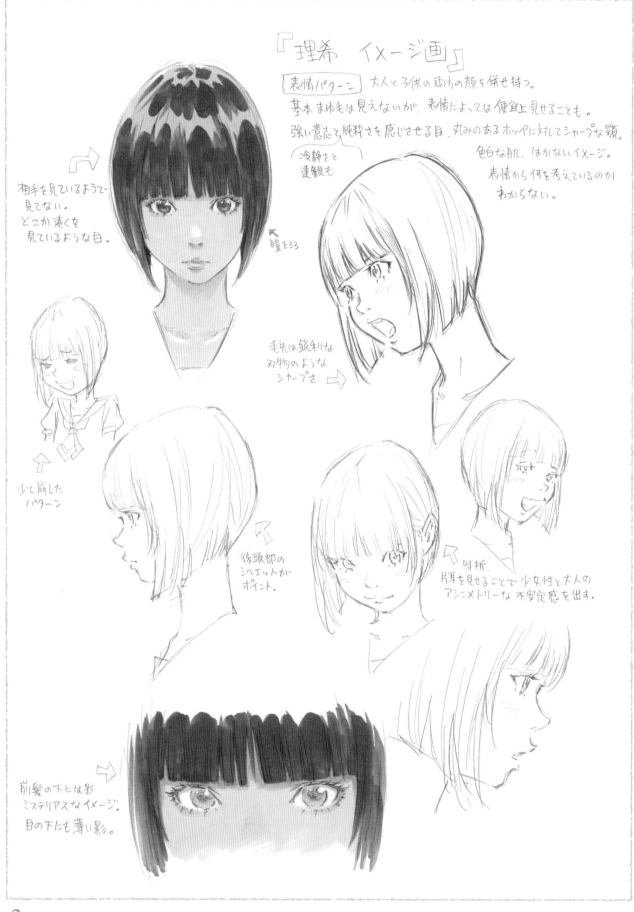

『理希　イメージ画』

表情パターン　大人と子供の雨方の顔を併せ持つ。
基本 まゆ毛は見えないが、表情によっては便宜上見せることも。
強い意志と純粋さを感じさせる目。丸みのあるホッペに対してシャープな顎。
　　　　　　　　　　　色白な肌。はかないイメージ。
　　　　　　　　　　　表情から何を考えているのか
　　　　　　　　　　　わからない。

冷静さと
達観も

瞳E33

相手を見ているようで
見てない。
どこか遠くを
見ているような目。

毛先は鋭利な
刃物のような
シャープさ

少し崩した
パターン

後頭部の
シルエットが
ポイント。

骨折。
片耳を見せることで 少女性と大人の
アシンメトリーな 不安定感を出す。

前髪の下には影
ミステリアスなイメージ。
目の下にも薄い影。

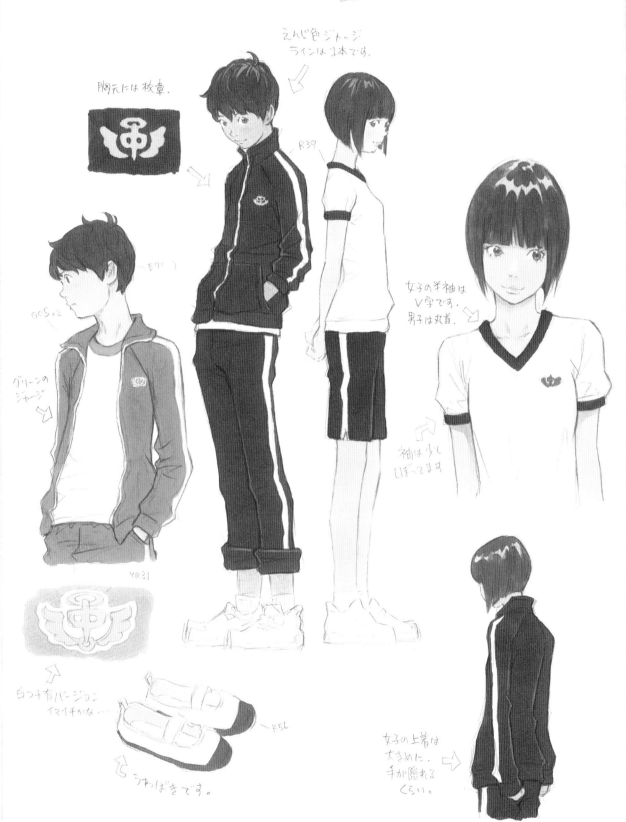

『体操着・ジャージ』 ノーマルなデザインにしました。

胸元には 校章.

えんじ色ジャージ
ラインは1本です。

R39

GOS×2

E9ト゛

グリーンの
ジャージ

YR31

女子の半袖は
V字です。
男子は丸首。

袖は少し
しぼってます

白つち有バージョン
イマイチかな…

R56

うわばきです。

女子の上着は
大きめに。
手が隠れる
くらい。

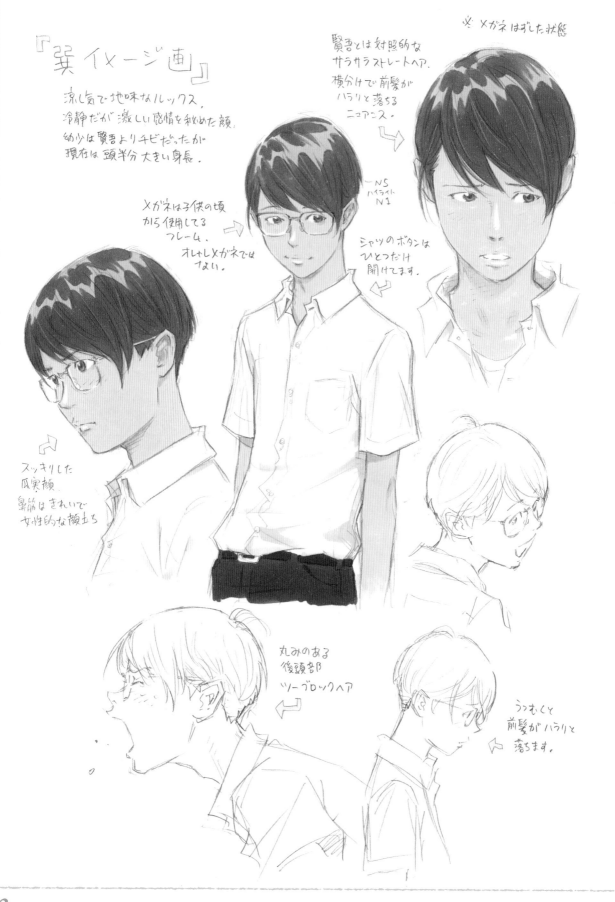

『巽 イメージ画』

涼し気で地味なルックス。
冷静だが激しい感情を秘めた顔。
幼少は賢吾よりチビだったが
現在は 頭半分大きい身長。

必 メガネ はずした状態

賢吾とは対照的な
サラサラストレートヘア。
横分けで前髪が
ハラリと落ちる
ニュアンス。

メガネは子供の頃
から使用してる
フレーム。
オレしメガネでは
ない。

N5
ハイライト
N1

シャツのボタンは
ひとつだけ
開けてます。

スッキリした
瓜実顔。
鼻筋はきれいで
女性的な顔立ち

丸みのある
後頭部
ツーブロックヘア

うつむくと
前髪が ハラリと
落ちます。

12 4

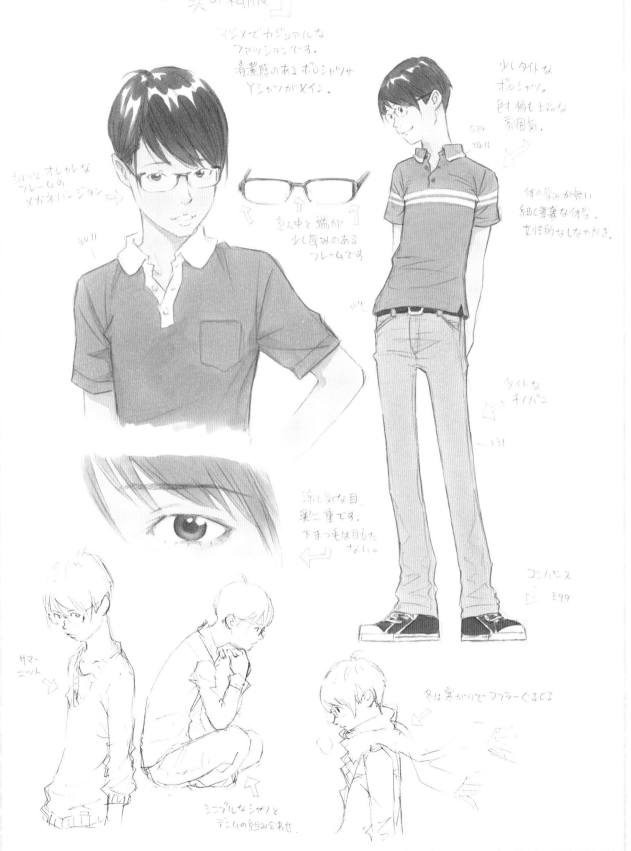

「巽の私服」

マジメでカジュアルな
ファッションです。
清潔感のある ポロシャツや
Yシャツがメイン。

少しタイトな
ポロシャツ。
柄も上品な
雰囲気。

G24
YG11

ちょっと オシャレな
フレームの
メガネバージョン→

BV11

ど真ん中と端が
少し厚みのある
フレームです

体の厚みが薄い
細く華奢な体型。
女性的なしなやかさ。

ツ

タイトな
チノパン

ト31

涼しげな目。
奥二重です。
下まつ毛は目立た
ない。

コンバース

E99

サマー
ニット→

冬は寒がりで マフラーぐるぐる

シンプルなシャツと
デニムの組み合わせ。

戦隊ものシリーズ

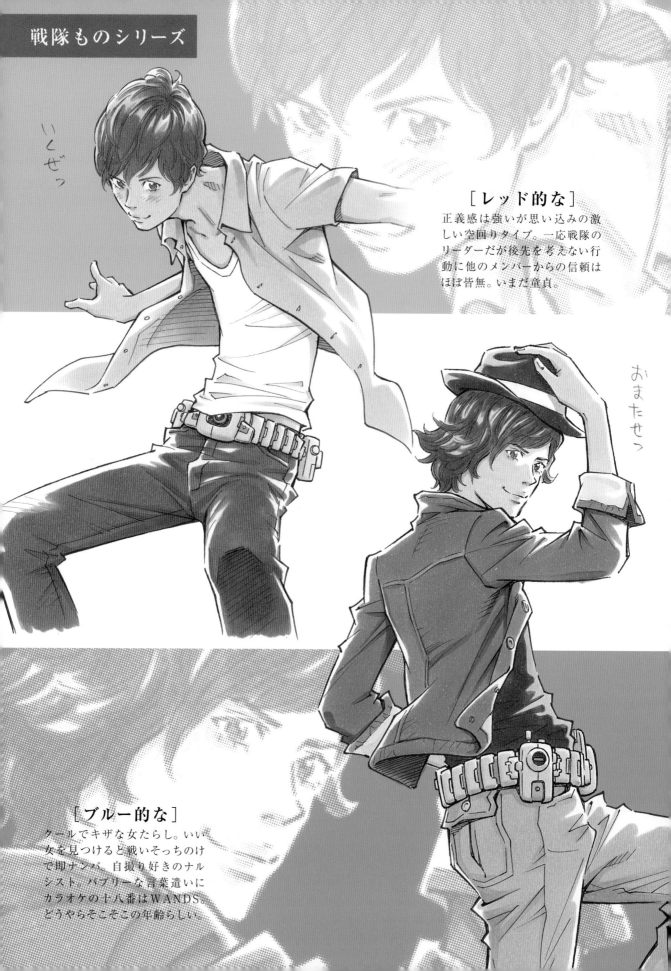

いくぜっ

[レッド的な]

正義感は強いが思い込みの激しい空回りタイプ。一応戦隊のリーダーだが後先を考えない行動に他のメンバーからの信頼はほぼ皆無。いまだ童貞。

おまたせっ

[ブルー的な]

クールでキザな女たらし。いい女を見つけると戦いそっちのけで即ナンパ。自撮り好きのナルシスト。バブリーな言葉遣いにカラオケの十八番はWANDS。どうやらそこそこの年齢らしい。

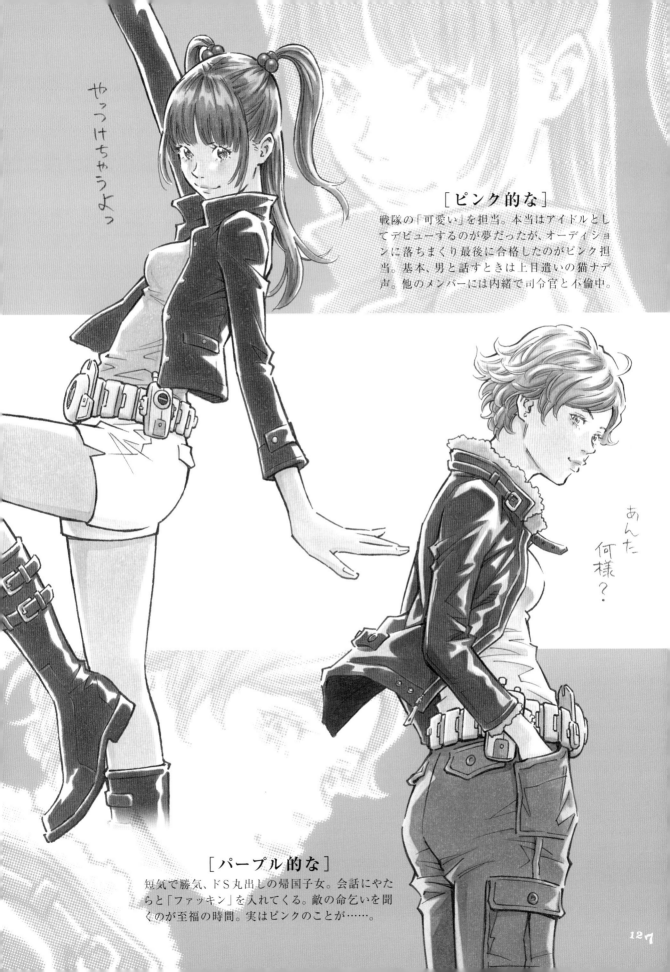

やっつけちゃうよっ

［ピンク的な］
戦隊の「可愛い」を担当。本当はアイドルとしてデビューするのが夢だったが、オーディションに落ちまくり最後に合格したのがピンク担当。基本、男と話すときは上目遣いの猫ナデ声。他のメンバーには内緒で司令官と不倫中。

あんた何様？

［パープル的な］
短気で勝気、ドS丸出しの帰国子女。会話にやたらと「ファッキン」を入れてくる。敵の命乞いを聞くのが至福の時間。実はピンクのことが……。

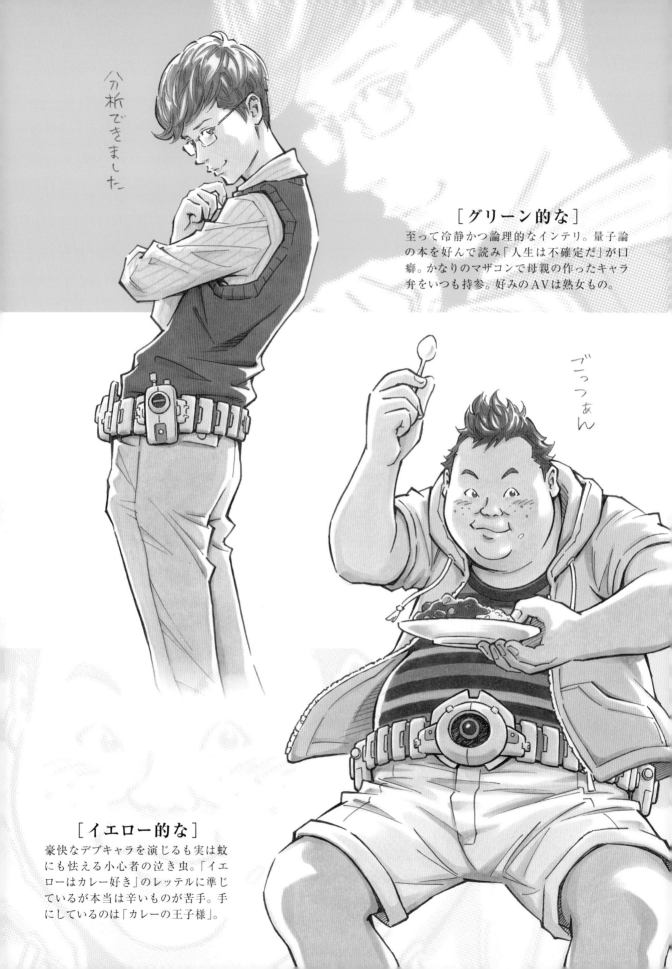

分析できました

[グリーン的な]

至って冷静かつ論理的なインテリ。量子論の本を好んで読み「人生は不確定だ」が口癖。かなりのマザコンで母親の作ったキャラ弁をいつも持参。好みのAVは熟女もの。

ごっつぁん

[イエロー的な]

豪快なデブキャラを演じるも実は蚊にも怯える小心者の泣き虫。「イエローはカレー好き」のレッテルに準じているが本当は辛いものが苦手。手にしているのは「カレーの王子様」。

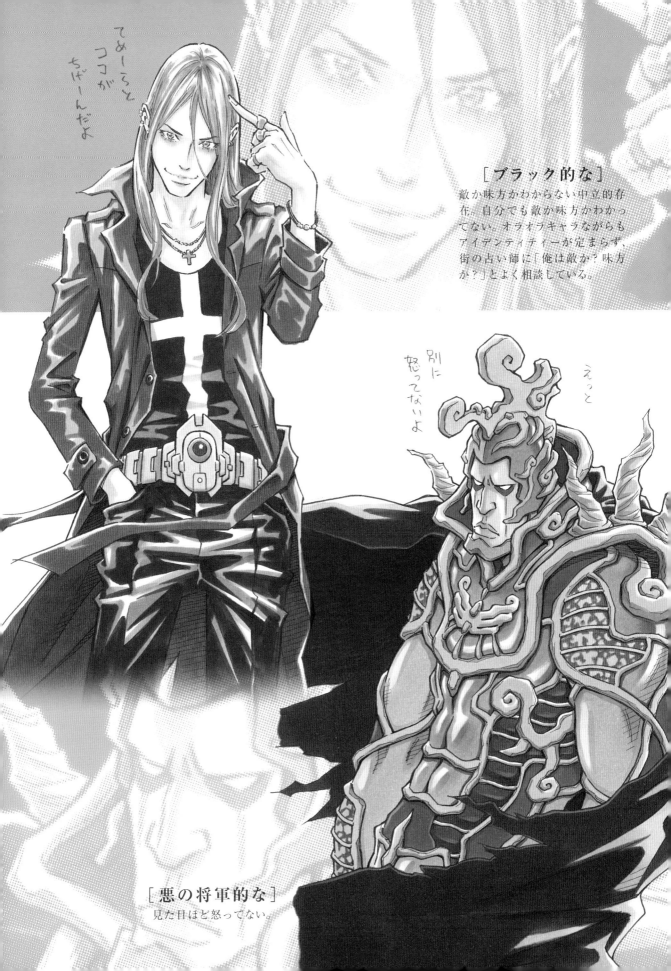

てめーらとココがちげーんだよ

[ブラック的な]
敵か味方かわからない中立的存在。自分でも敵か味方かわかってない。オラオラキャラながらもアイデンティティーが定まらず、街の占い師に「俺は敵か？味方か？」とよく相談している。

えっと

別に怒ってないよ

[悪の将軍的な]
見た目ほど怒ってない。

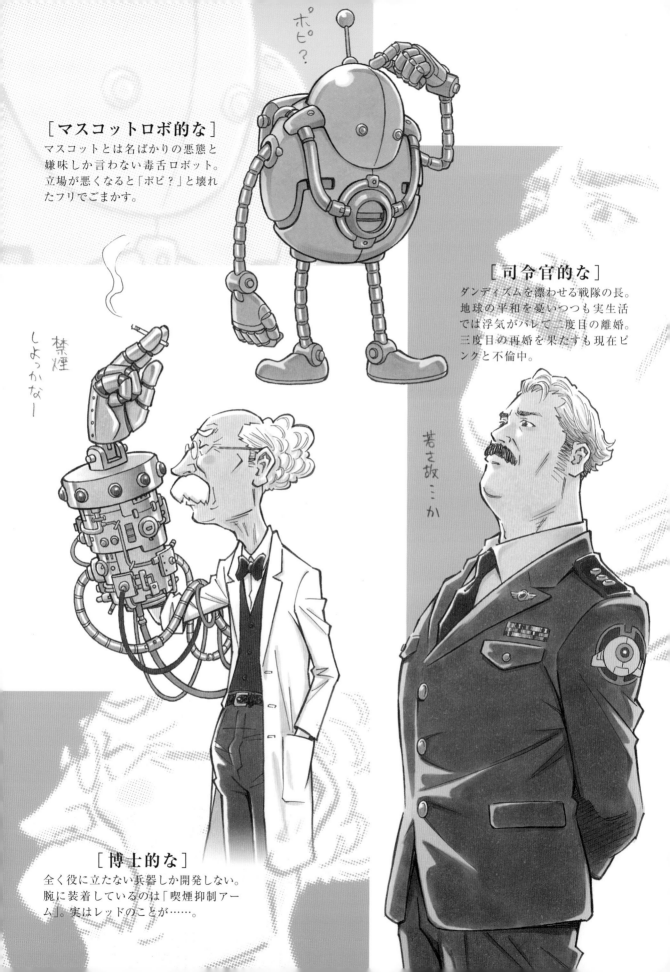

ポピ？

[マスコットロボ的な]
マスコットとは名ばかりの悪態と
嫌味しか言わない毒舌ロボット。
立場が悪くなると「ポピ？」と壊れ
たフリでごまかす。

[司令官的な]
ダンディズムを漂わせる戦隊の長。
地球の平和を憂いつつも実生活
では浮気がバレて二度目の離婚。
三度目の再婚を果たすも現在ピン
クと不倫中。

禁煙
しよっかなー

若き故こか

[博士的な]
全く役に立たない兵器しか開発しない。
腕に装着しているのは「喫煙抑制アー
ム」。実はレッドのことが……。

TEATIME ESSAY

➡ ワクワクの始まり ➡

僕が4〜5歳頃のお話です。
それはしとしと雨が降り続く幼稚園での午後。なんとなく外の様子を見よう
と部屋の片隅にある小窓に近づきました。

古い木造建築の幼稚園。隣りの民家との距離は近く、人ひとりがやっと通
れるほどの狭い隙間。小窓を開けてそっと覗き込むと、その狭い空間には
植物がびっしり。目線の高さまでひしめきあっていました。

葉っぱの上には沢山の雨粒がゆらゆらキラキラ。その下をよく見る
と何やら生き物の影。カタツムリやヤモリ、名前も知らない虫達が
ひっそり雨宿りをしていたのです。葉っぱの下のヒミツの集会。
虫達のひそひそ話。それはまるで童話の挿絵のような光景。

小窓の向こう側に広がる小さな異世界を目撃した僕
は息をするのも忘れて見入ってしまいました。

その出来事がワクワクの原体験であり、イマジネー
ションという冒険の始まり。《異世界への小窓》は何
気ない日常のすぐそばにありました。

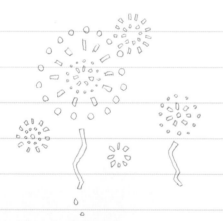

➡ 視点を変える楽しみ ➡

僕には日常を少しだけナナメから見る癖があります。小学
生の時の夏休み、河川敷での花火大会での出来事。その頃
の花火大会というと今ほどバリエーションも少ないちょっと
退屈なものでした。

ドーン パラパラ　ドンドン パラパラ

同じ色、同じ形ばかりの花火が延々と続きます。5分も見て
ると飽きてしまった僕は、見上げていた夜空から視線を下げ
て周囲を見渡しました。すると視界に入ってきたのは河川敷
に集まった何千人もの観客。

ドーン パラパラ　ドンドン パラパラ

音と共に広がる花火の光は、観客の顔を一斉に照らし出し
ます。それは地上で開くもうひとつの花火。闇夜に浮かび上
がる何千もの笑顔に同じ表情はありません。

僕は夜空の花火をそっちのけ。河川敷に広がる笑顔の花火
を眺め続けていました。

余白を埋める空想力

小学校からの下校途中、すれ違う人を見ていろんな想像を膨らませていました。

『あのオジサンは異国のスパイで僕を尾行してる』

『あのオネエサンの正体は天使で僕にしか見えてない』

子供の頃、誰もがよくやる空想遊びです。しかし僕はそれだけでは飽き足らず、奥行きを持たせるように人物の相関関係を思い描いていました。

『さっきのスパイのオジサンは天使のオネエサンの父親で、見えなくなった娘の姿を追いかけて僕から情報を聞き出したいんじゃないか』などと。

それは連作のようにエピソードが膨らみ、下校途中の僕の周囲にはスパイや天使、宇宙人が大勢うごめいていました（笑）

《異世界への小窓》を見つけ《視点を変える楽しみ》を知り、そしてそこに自分だけの世界を空想する。これらはすべて将来漫画家になるための素養に繋がっていたわけです。

今はネットであらゆる情報にアクセスできます。《知ること》が手軽な時代になりました。行ったことのない海外の景色もボタンひとつで見ることができます。しかしそれはその情報と引き換えに空想（余白）の領域を失っていくことでもあります。

まだアポロ11号が月面に降り立つ以前、人々は月を眺めてあらゆるファンタジーやお伽話を創作しました。大航海時代以前の人々も同じく、未開の地への憧れ、畏れがオリジナルの世界地図を生み出しました。未知なる土地、人、歴史を空想で創造し、新しい物語を紡ぎ出していたのです。

さて、身近な日常に話を戻しましょう。通勤、通学、買い物、今日も見知らぬ誰かとすれ違います。いつもの光景だとスルーせず、少し想像してみてください。

『あの人はどこに向かっているんだろう』

『その目的は何だろう』

『その先で何が待ち受けているんだろう』

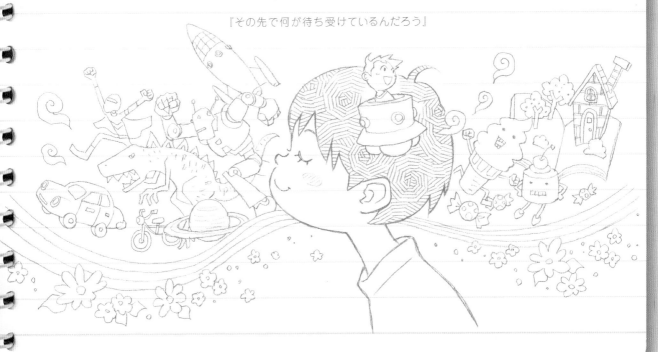

とびだす えほん

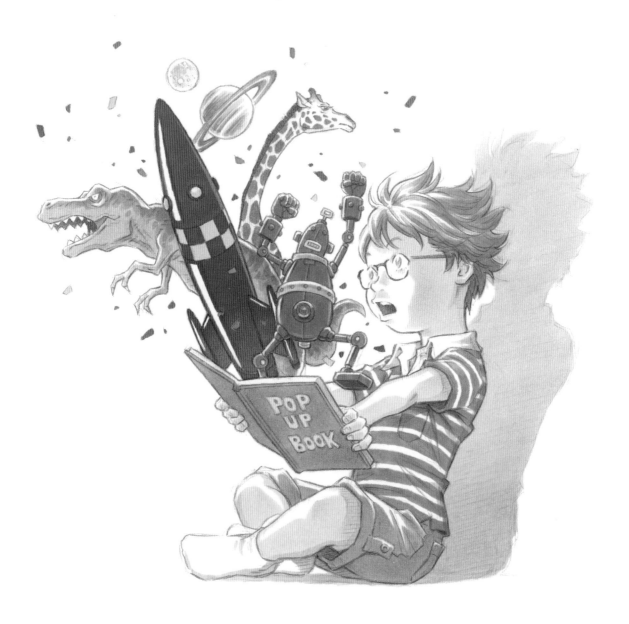

ワ・レ・ワ・レ・ハ

ワンマン
リサイタル

たっじんの
かんろく

ママに
見つかった

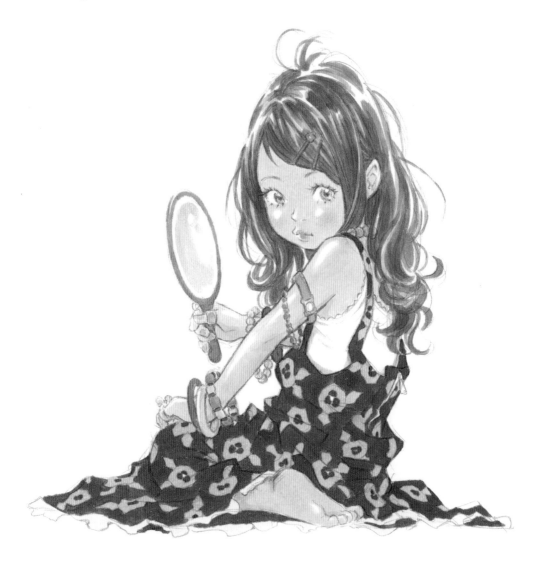

としうえの
ゆうわく

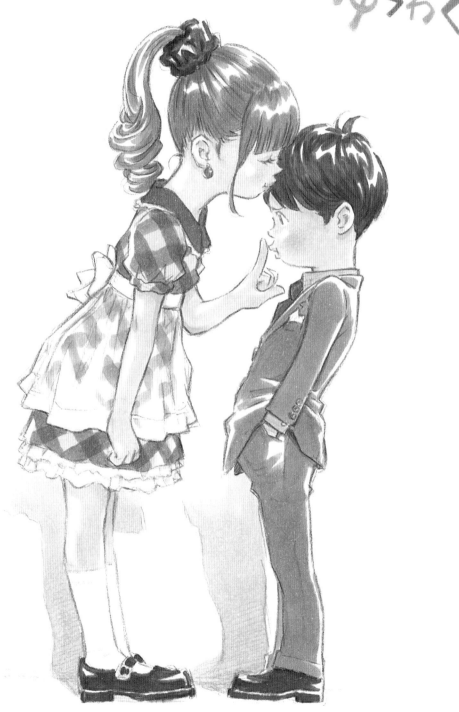

そろそろベッドに
いきませんか？

モトカレが
ほかのオンナと
イチャついてた

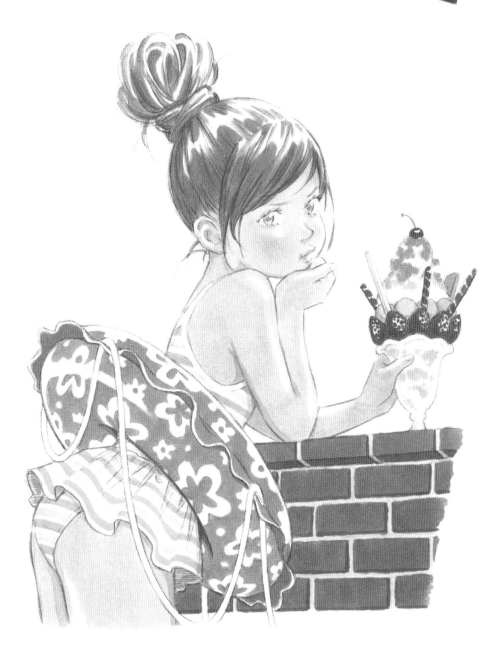

おとなには

みえない

ツナガルのススメ

何故人は絵を描くのか？その理由は？意味は？

ふと そんな事を考えたりします。

世界最古の絵といえば石器時代の洞窟に描かれた壁画。

それでは何故この絵を描いたのでしょうか？

神事のため？供養のため？自慢のため？

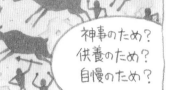

ボクはコウ解釈しました。

『見た人と繋がるために描いた』です。

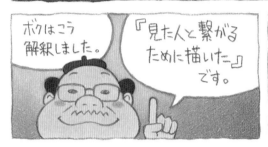

本来絵は人に情報を伝える手段。

自分の感情も含めて見た人に伝えたかったはずです。

そこには喜びや悲しみオドロキや感動など。

うほうほっ

つまり絵は他人と共感、共鳴するためのコミュニケーションツール。自分が抱いた感情を分かち合う事ができるのです。

ボクがマンガ家を目指した理由はそこにあります。

読者にドキドキとワクワクをお裾分けしたいから——

ドキドキ

絵を描く時、見せる相手の顔をイメージしてください。

その絵を見た瞬間どんな表情を浮かべるのかどんな笑顔になるのか。

カリカリカリ

その顔がイメージできれば絵を描く理由も自ずとわかるはずです。

『誰かのために描く』

『繋がるために描く』

たったこの2つが

あなたの絵をより豊かにする魔法のレシピになるでしょう。

ラクガキのページ

このページはあなたのための
余白ページ。エンピツ、ペン、クレヨン
どんな道具を使ってもいいから
ラクガキしてね。ありったけの
空想で埋めつくそう！

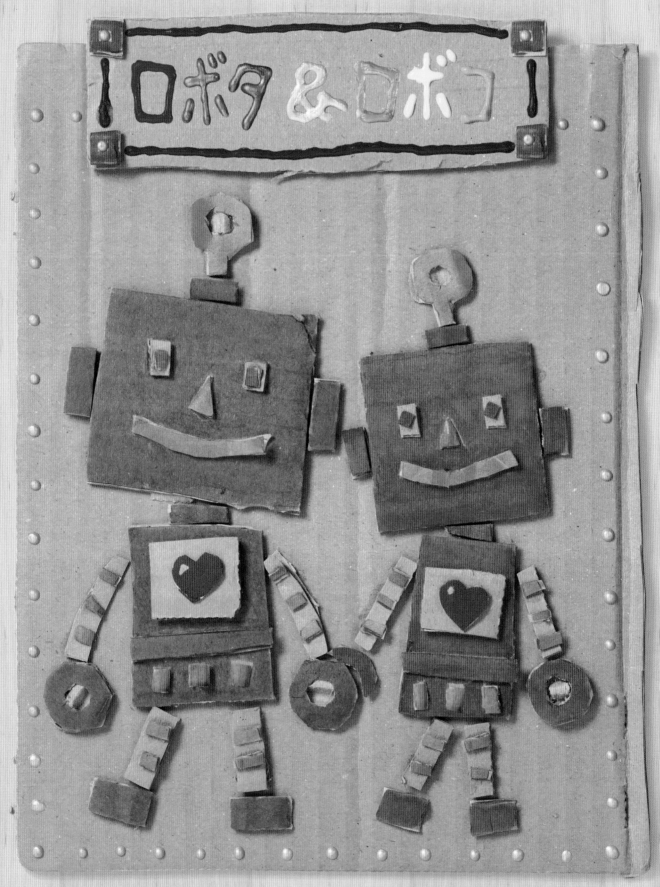

これは あるホシに
すんでいる
ふたりのロボットの
ものがたり

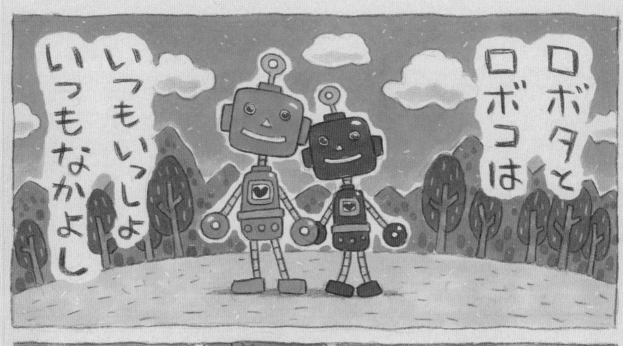
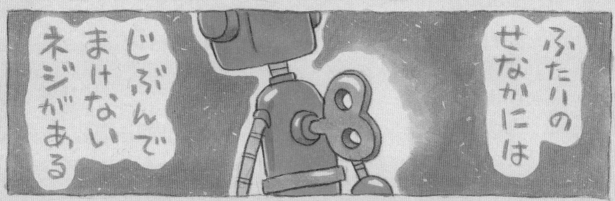
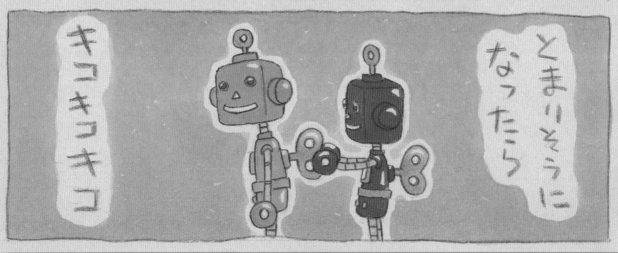

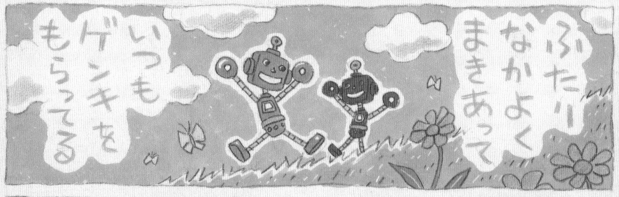

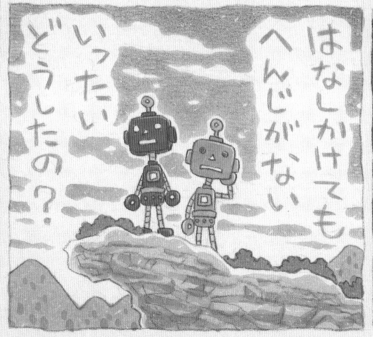

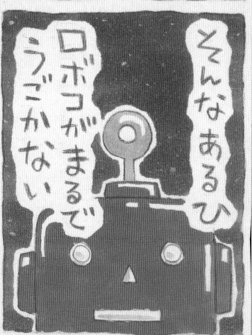

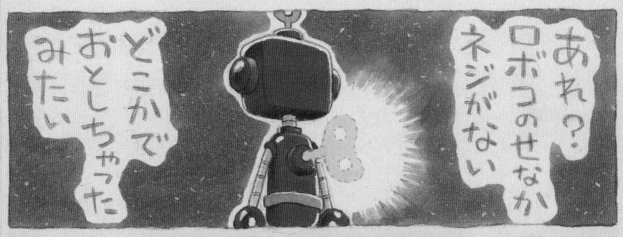

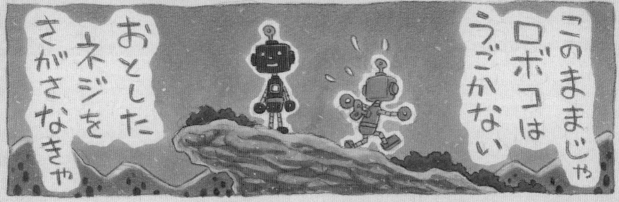

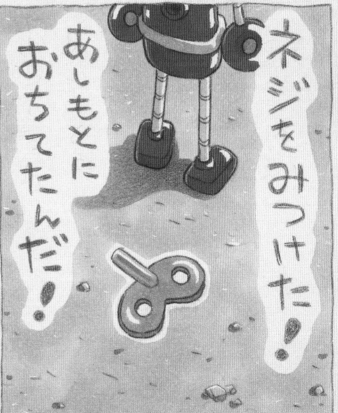

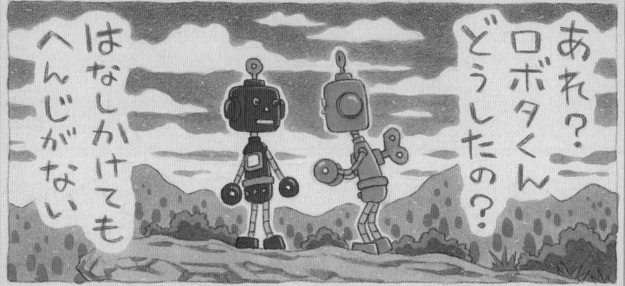

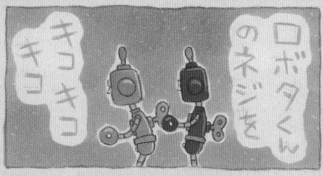

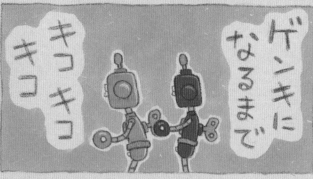

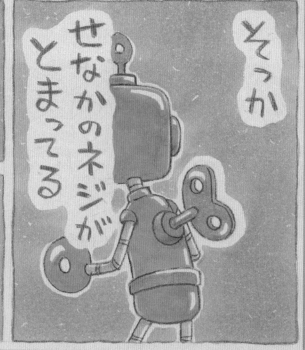

よかったね

ふたりはネジを
まきあって
ゲンキ いっぱい

また いっしょに
あそぼ

じぶんでまけない
せなかのネジ

いつもなかよく
キコキコキコ

ゲンキをあげる
キコキコキコ

おわり